梅兰竹菊画谱

（第二版）

编著　颜康文

上海人民美术出版社

图书在版编目（CIP）数据

梅兰竹菊画谱 / 颜康文编著. —— 2版. —— 上海 ：上海
人民美术出版社，2024.6
ISBN 978-7-5586-2958-7

Ⅰ．①梅… Ⅱ．①颜… Ⅲ．①花卉画－国画技法 Ⅳ.
①J212.27

中国国家版本馆CIP数据核字（2024）第088538号

梅兰竹菊画谱（第二版）

编　　著	颜康文
绘　　者	颜康文　郭大湧　曹　铭　朱白云
策　　划	潘志明　沈丹青
责任编辑	姚琴琴
技术编辑	齐秀宁
装帧设计	潘寄峰
出版发行	**上海人民美術出版社**
	（上海市闵行区号景路159弄A座7F　邮编：201101）
印　　刷	徐州绪权印刷有限公司
开　　本	889×1194　1/16　8印张
版　　次	2019年1月第1版
	2024年6月第2版
印　　次	2024年6月第2次
书　　号	ISBN 978-7-5586-2958-7
定　　价	78.00元

目　录

一、画前必读　　　　　　　5

二、梅花基本画法　　　　　11

　　第一节　圈梅画法　　　　11

　　第二节　点梅画法　　　　12

　　第三节　梅枝画法及特点　13

　　第四节　梅花画枝添花步骤　14

　　第五节　梅花的树干和根部画法　17

　　第六节　画梅花的构图形式　18

　　第七节　整株圈梅画法　　19

　　第八节　整株点梅画法　　20

　　第九节　双勾画梅法　　　21

　　第十节　红梅画法　　　　23

　　第十一节　白梅画法　　　26

第十二节　墨梅画法　　　28

第十三节　雪梅画法　　　30

第十四节　垂绿梅画法　　32

三、兰花基本画法　　　　　36

　　第一节　兰叶画法　　　　36

　　第二节　兰花画法　　　　38

　　第三节　兰花的完整画法　47

　　第四节　兰竹组合画法　　56

四、竹子基本画法　　　　　63

　　第一节　竹竿画法　　　　63

　　第二节　竹节画法　　　　64

　　第三节　竹枝画法　　　　65

　　第四节　竹叶画法　　　　66

第五节　竹的多种表现形式　69

第六节　竹笋、竹根、竹鞭画法　71

第七节　画竹忌病　72

第八节　墨竹画法　73

第九节　雪竹画法　75

第十节　晴竹画法　77

第十一节　风竹画法　79

第十二节　雨竹画法　81

第十三节　雪竹画法　83

第十四节　四色竹画法　85

第十五节　双勾竹画法　87

五、菊花基本画法　89

第一节　菊花花朵画法　89

第二节　菊花叶子画法　90

第三节　整株菊花画法　93

第四节　单瓣菊花画法　96

第五节　多层菊花画法　98

第六节　水墨画菊法　100

第七节　没骨画菊法　102

六、范　图　106

一、画前必读

梅花属于落叶乔木，为中国的特产，不仅栽培应用史可追溯到几千年以前，而且分布范围很广，品种达300多个。梅花可供观赏，更是一种精神的象征，元代杨维桢咏梅"万花敢向雪中出，一树独先天下春"。梅花铁骨冰姿，傲雪而开，是高雅、纯洁和刚正不阿的象征。自古以来不少爱国、正直人士都喜欢用梅花的形象，以诗词、歌赋、绘画来比拟自己的意志和胸怀，因此梅花精神成为中华民族宝贵的精神财富之一。

画梅的历史始于唐代，但当时鲜有画梅著称者。在两宋时期，中国文人画大为发展，北宋释仲仁酷爱画梅，寺院内外遍种梅树，每当梅花盛开即移床梅林，或吟咏，或用笔描绘，后终于创作了水墨画梅法，于是仲仁有"墨梅鼻祖"之称。自北宋至南宋，其间画墨梅的文人亦渐多，以杨无咎较著名，可称仲仁之后又一墨梅宗师。杨笔下之梅，枝干苍老，画花既开创用墨线圈花之法，又继承了仲仁浅墨晕染的墨晕梅花新法，刻意表达了梅的冰清如玉、清韵高雅，可谓形神兼备。

到了元代，文人画的画风在宋代的基础上又有新发展，擅画者有王冕、陈善、吴太素等。王冕，浙江诸暨人，出身贫苦之家，善画墨梅。他画梅自辟蹊径，常以巨干密枝表现梅树苍劲清奇之姿，写嫩枝挺拔有力，生意盎然，充分表现了梅的绰约风采。他著花疏密横斜有致，花姿态各异，花蕊自然组成圆形状，可见其工。王冕画梅偶用胭脂，以没骨法画梅很受时人赏识。王冕画梅主张寄托画家的思想与感情，后人从他的画和诗中皆可悟到其中真情。

到了明代，宫廷画盛极一时，大都追求工整富丽，但在民间画坛上出现了绚丽多姿、流派纷呈的局面，画梅称著者甚多，如陈继儒、沈襄等。陈继儒主张"画梅取骨，写兰取姿，写竹直以气胜"之说，并要求画家"读万卷书"来增加画品。沈襄著有《梅谱》，他把梅

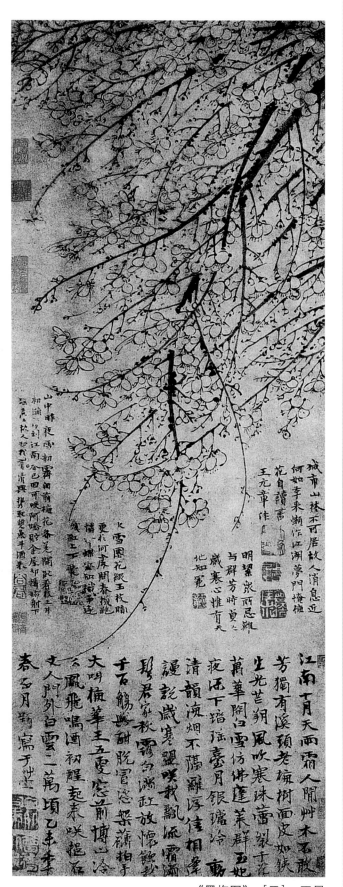

《墨梅图》 [元] 王冕

分为老、雅、繁、疏等12种，并有画梅技法论述，主张画梅要形神兼备，要通过笔墨技巧表现出情景交融的"意趣"。他认为"写梅全在兴致，未下笔时全梅先在目中，然后落笔自有意趣"。这也是当时文人对宫廷画派的沉寂发出的呼声。

清代，为清王朝服务的画家主张师古，而且泥古不化。但当时的文人画家主张创新，主张"笔墨当随时代"，画梅者甚多。石涛虽不专事画梅，但他的主张"无法而法，乃为至法"对当时文人画坛有极大的影响。当时的"扬州八怪"就继承和发展了石涛的绘画思想，其中金农、汪士慎、高凤翰、李方膺、童钰皆为画梅高手，而且风格各异。金农画梅独特，常大树矗立，束枝分其旁，千花万蕊自有章法，野趣盎然；汪士慎写梅清淡秀逸，给人以一种孤苦冷逸之感；高凤翰画梅，不拘于法，有以气取胜之妙构；李方膺画梅，不肯随人俯仰，无论老干新枝，皆与他人不同，如其性格之刚直，主张自立门户；童钰写梅更有特色，苍老古朴、墨气沉雄、落笔洒脱，常有独创之作。总之清代诸家各创风致，文人画已有创新发展之势。

在青藤、石涛、朱耷、"扬州八怪"之后，文人画在创新中前进。诗书画印为一体，更现文人画之中国特色，到近代乃至现代仍在不断持续发展中。赵之谦、吴昌硕，以及现代画家中齐白石皆为画梅大师，均各有风格。

赵之谦，由于他将篆、隶、魏融为一体，写梅树干笔墨酣畅见梅之铁骨，枝条挺拔，画花多疏密有致，可称独创一格。

吴昌硕最喜爱梅，有诗云"苦铁道人梅知己"。他写梅枝干、花皆出于篆籀之笔，画花大过真梅，气势雄伟，朴茂高雅，显示画家的人品内涵和笔墨功夫。

齐白石所写墨梅、红梅，笔墨雄健，常见粗中有细之笔，色彩之明快，更增加了新意趣。

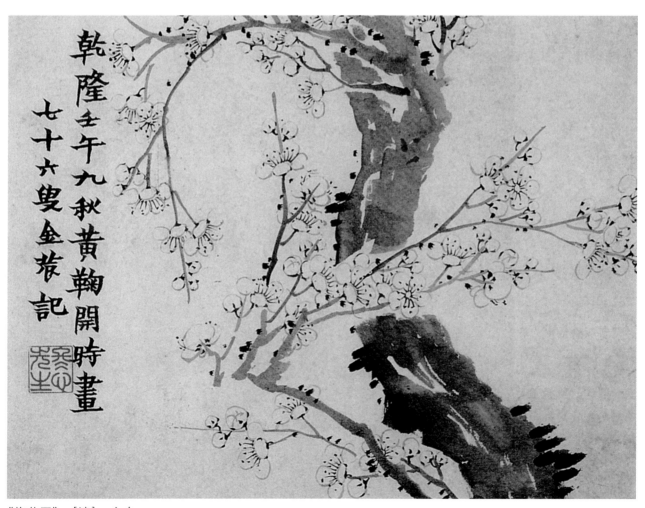

《梅花图》 ［清］ 金农

梅兰竹菊，在中国画中被称为"四君子"，是文人画中最受喜爱的题材。尤其是兰花，它多生长于旷野幽谷中，兰叶清幽，潇洒飘逸，花则芬芳郁馥。"四君子"在中国画中往往以水墨为多见，意境深邃并饶有情趣，有高雅脱俗的风韵，画家们便借以抒发情怀，并深受广大群众的喜爱。学习中国画是从临摹入手，画兰竹是练习基本功的好方法。而画兰竹同时必须练习毛笔书法，因为两者的笔法基本相同，所以画兰竹执笔必须悬臂，同时与腕、指共同灵活配合运用，并根据画面需要，运用更多的笔法，灵活自如地加以变化。

画兰花最难是撇叶。一般先画出一长叶来定势，用浓墨从起笔到收笔，中间有提、按、转折，最后出锋，使线条流畅并浑厚有力，有飘逸之威，然后再画二叶、三叶，如果叶子多了要注意重叠，前后层次要有条不紊地组合，兰叶的姿态要有变化。这是画好兰叶的关键，开始可先从四五撇叶入手，待以后逐渐增加。

兰花用淡墨，但淡中要有层次，不至于平淡无味，最后以浓墨点蕊，这样浓叶、淡花、浓蕊正好起到对比作用，自然醒目，效果甚佳。历代画兰高手很多，宋代有赵孟坚、郑思肖，明代有文徵明、蓝瑛，清代有石涛、郑板桥，近代有吴昌硕等。

宋代赵孟坚善画水墨兰花，笔法劲利，所画兰叶挺拔、劲爽、飘拂自然，花朵姿态各异，用笔基本是中锋，功力甚高。宋代郑思肖善画墨兰，花叶寥寥数笔，饱满简净，笔笔精到，生动高雅。他画兰花露根不画坡土，其含义是宋亡后国土沦丧，无处着根，可见他有强烈的民族自尊心。

明代文徵明所作兰花，其叶笔法多变，将提、按、转折运用自如，注重兰花的整体造型，充分表现其飘逸、潇洒的神态，格调高雅。明代蓝瑛画兰花笔法似草书，兰叶的穿插组合随意，挥洒自如，花朵画得清瘦，所写出的兰花高于生活中的兰花，风格自创新意。

清代郑板桥善画兰竹，所画兰花有潇洒清逸之情趣，常与竹石为伴，其用心作画，充分体现了兰花的高洁风韵。

近代吴昌硕擅长大写意花卉画，写兰笔法用苍劲浑厚的篆书和草书法，笔笔劲挺，自然开张。所写兰花其气势磅礴苍润，功力浑厚，给人以质朴厚重的感觉，被誉为"最杰出的艺术本领"。总之，画兰高手从古至今数以百计。综上所述，兰花以其天然丽质和幽雅风韵大受古今文人墨客的宠爱，为画家们所喜爱，后者描绘它们借以寄托高尚的志趣和情操，兰画便为我国画苑中的一朵奇葩，深受广大群众的喜爱。

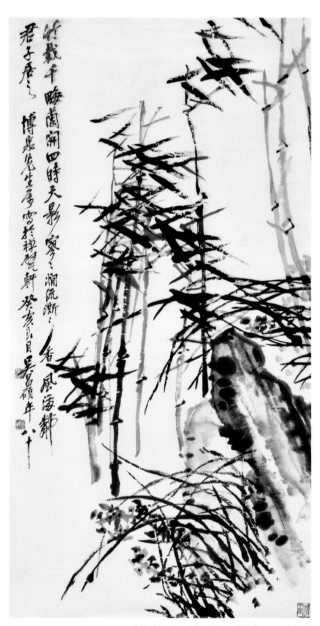

《梅竹石三清图》 [清] 吴昌硕

竹，它具有独特的风貌和神韵，清劲潇洒、虚心高洁、超凡脱俗，千百年来使人们醉心相向。

画竹始于何时，在中国绘画史上始终没有一致说法。现在能看到的是在汉代传世石刻上和壁画中，竹的形象只是勾勒线条，或者是填色的画法，作为画面的点缀和装饰的需要，说明当时人们对竹的兴趣和喜爱。

以竹为主题的画幅早已有独立形式，但还是以勾勒填色的画法为主。墨竹画法的形成，传为五代蜀国李夫人用笔墨把月光映在纸窗上的竹影摹写下来，成为一幅生动的墨竹图，由此可以知道，画竹从勾勒法转化成墨竹的风气。绘画史料中记载唐代吴道子、王维、张萱、肖悦等都是善画竹的能手。

到了宋朝时期，墨竹画已臻成熟，笔墨、构图、气韵、意境达到了很高的水准，名家辈出，蔚然成风。墨竹也是在宋代被确立占据中国画分门别类中的一席之地，出现了文同、苏东坡、杨无咎、郑思肖等人。其中最具影响力的首推文同，他画的竹形神俱备，法度严谨，并以写竹抒发自己情志，又参用书法的笔意糅进画竹的笔法中；他的朱竹画法，虽被称为墨戏，然而至今流传不绝。他被誉为墨竹的宗师，开创了一代新风。

元代时期，墨竹画受宋代画风的影响，以赵孟𫖯为代表的众多文人墨客为墨竹画的发展增添了新的力量，形成鼎盛。被称为纯以水墨写之的"写竹"派，主要有李衎、柯九思、高克恭、管道昇等。赵孟𫖯主张书画同源，其诗曰："石如飞白木如籀，写竹还需八法通，若也有人能会此，须知书画本来同。"师承文同的李衎，主张画竹要形神俱足，他通过自己一生对竹的观察体验编写了《竹谱详录》，详细记录了自然界中的各种竹。在元时成就突出的画竹大家柯九思，更强调了画竹要参用书法，曰"写竹竿用篆法，枝用草法，写叶用八分法，或用鲁公撇笔法"。元代其他画家各擅胜场，保持着写实的画风，是在继承宋代文同的基础上的延续。

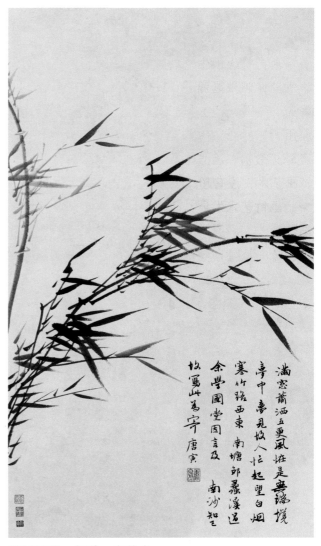

《风竹图》 ［明］ 唐伯虎

《菊蝶图》 ［元］ 佚名

明代画竹，融会贯通宋、元的画风，并继承和创新，盛行写意的画风。人们评介王绂墨竹形态逼真，情趣横生，为明代"国朝第一"。他的学生夏仲昭更显潇洒灵气，其画竹叠叶有独到的功夫，这种画竹的程式，对以后画竹法起着典范作用，影响深远。而明代画竹突出代表徐渭、唐寅、文徵明等名家，虽作品传世不少，但明代墨竹画艺术，没有超越前人的水平。

画竹艺术发展至清代，打破了宋、元的规矩与法度，尤其意境达到了新的高峰，呈现气势磅礴、笔墨淋漓的大写意。名家数不胜数，最具代表性的画家在清早期有八大山人、石涛，清中期有金农、郑板桥等名家。

郑板桥集诗、书、画于一身，撷取众长，独辟蹊径。他的墨竹纵横多变，将文同的"胸有成竹，意在笔先"提高到"胸无成竹，趣在法外"。他苦苦地探索，一生心血洒在画竹上，在画史上占有重要的地位。

了解墨竹的历史发展，有助于继承前人的优秀传统，探索新的途径，创作既有民族传统又富有时代精神面貌的优秀墨竹作品。

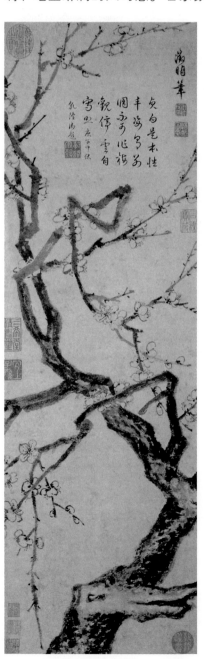

《梅兰竹菊》 [明] 文徵明

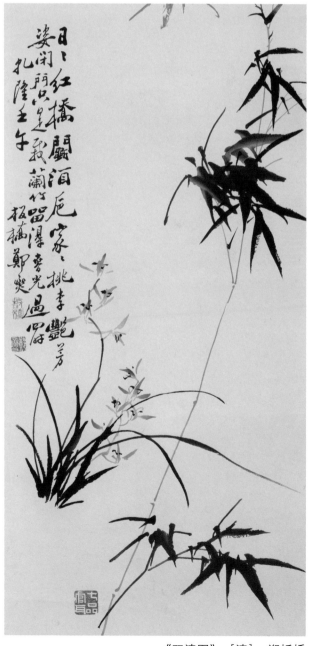

《双清图》 [清] 郑板桥

菊花又名九花、秋菊、节华、帝女花，性较耐寒，姿态高雅，是坚贞高洁的象征，自古得到我国广大人民的普遍喜爱和欣赏，也是我国十大著名传统花卉之一。

我国培植菊花已有3000多年的历史。早在2000多年前，大诗人屈原已在他的《离骚》中写下"朝饮木兰之坠露兮，夕餐秋菊之落英"的名句。东晋陶渊明更以爱菊闻名，有诗"采菊东篱下，悠然见南山"；唐代黄巢的"待到秋来九月八，我花开后百花杀"，宋代苏轼的"璧月琼枝空夜夜，菊花人貌自年年"，皆为咏菊名句。因此，菊花不仅是诗人喜吟，而且是历代丹青妙手描绘的对象，画家们借画菊花言其志，或寄笔墨抒其情。

诗人吟菊起源很早，画菊最早仅据《宣和画谱》所记载，宋代黄筌、赵昌、徐熙、滕昌祐、黄居寀等名家就画有寒菊图。《宋人画册》介绍姚月华的《胆瓶花卉图》、朱绍宗的《菊丛飞蝶图》都是经专家考察有据的珍贵作品，两幅画都是用勾勒晕染的工笔画法。到了元代及明清，菊花的画法发展出了水墨写意，丰富了技法的表现。如明代的沈周、唐寅、陈淳都是水墨写意的画菊名家。清代画菊者更是名家辈出，而且表现风格和形式也日趋多样化，如朱耷、恽寿平、石涛、高凤翰以及"扬州八怪"等。近代虚谷、赵之谦、吴昌硕、蒲华等在运笔用墨上更是泼墨挥写、题诗寄情，把秋菊品格和气质抒发出来。因此，历代画家创作的优秀菊花作品都成为后人学习的范本。

历代画家对描绘菊花的表现可谓风格多样，长期的艺术实践使得他们在技法理论上也不断有总结，如明代高松绘撰的《高松菊谱》、清代邹一桂作的《小山画谱》，以及王著、王概、王臬三人合编的《芥子园画传》等，均给后人留下了宝贵的财富。

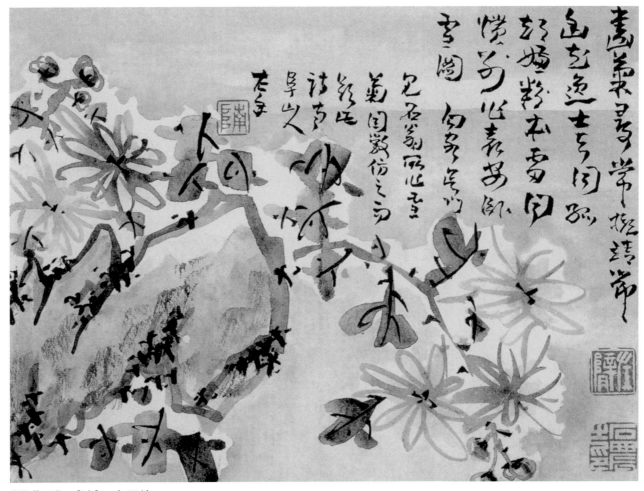

《雪菊图》[清] 高凤翰

二、梅花基本画法

第一节　圈梅画法

　　画圈梅是基本功，只有学好圈梅的各种形态，才可能为点梅打好基础。

　　画梅技法是在不断发展中变化形成的，如梅眼、花苞、花心等。

　　花虽本身有花蒂，但在实际观察中是看不到花蒂的全貌的，因此点蒂是为了起衬托花的作用。

　　画花心、花蕊要形成围圈状。

　　画圈梅时心中要有圆的概念，每个花瓣和梅花的整体都是圆形的。

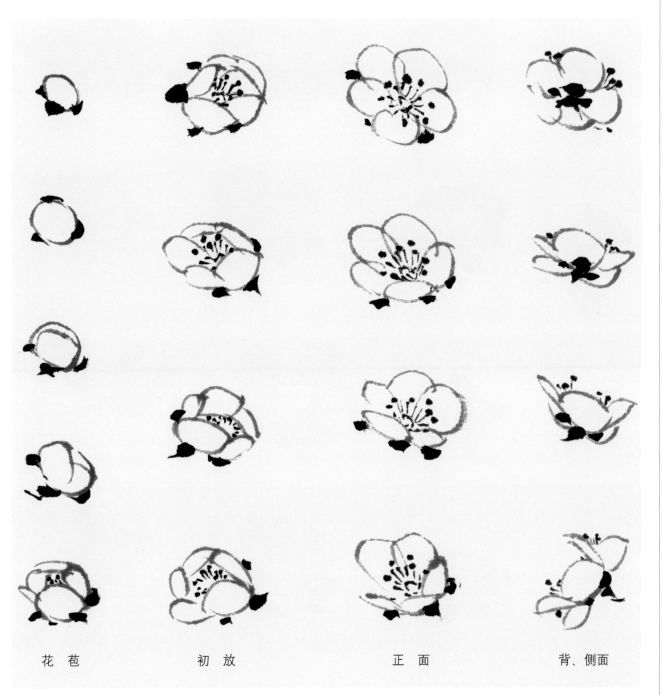

| 花　苞 | 初　放 | 正　面 | 背、侧面 |

圈梅的各种姿态

第二节　点梅画法

点梅即用点厾之法来表现，关键在于点的技法上，有别于圈梅的勾勒。

点梅的传统画法，其点为圆形或椭圆、扁圆形，点法要根据花瓣之姿态来决定，点法用笔须有轻有重，有点也有回锋，其余画法与圈梅画法相同。

复瓣梅点法与上述画法相同，只是在花瓣间补笔若干，以增加层次。

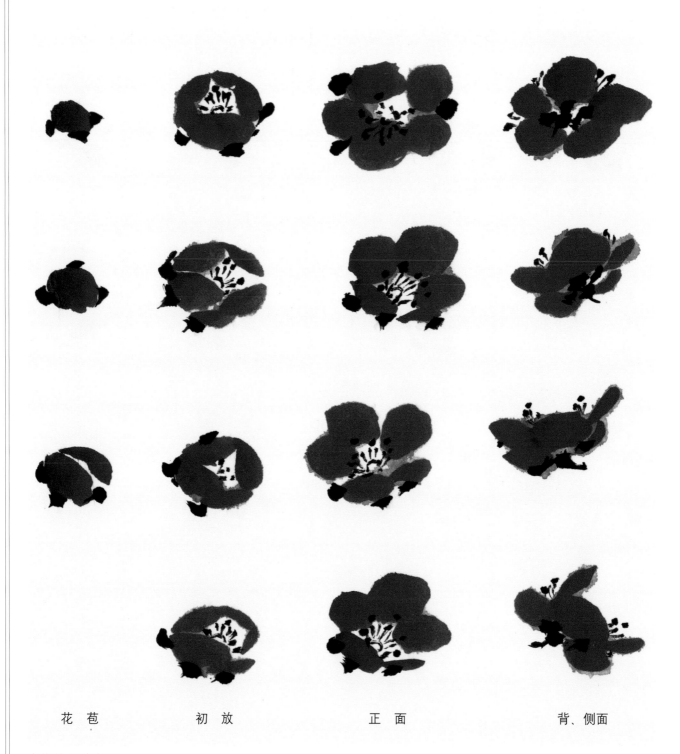

| 花　苞 | 初　放 | 正　面 | 背、侧面 |

点梅的各种姿态

第三节　梅枝画法及特点

梅枝变化多端，若仔细观察，会发现梅枝有笔直，有弯曲，有向左、右、前、后，有垂直，有横，有斜，所有这些都形成了树枝姿态之美，作者可以根据所画梅花的主题来确定所选树枝的特点。

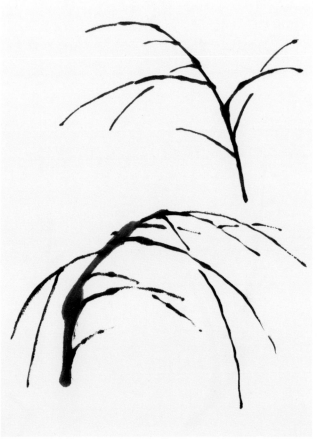

垂梅枝

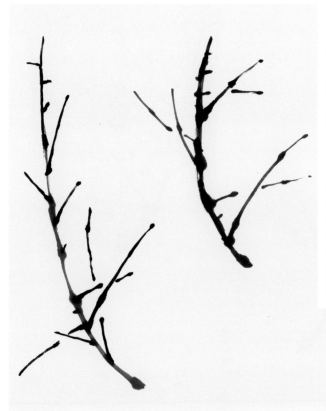

一般梅枝

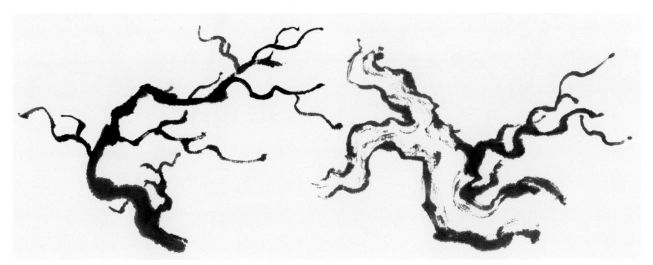

龙游梅枝

第四节　梅花画枝添花步骤

一般画家画梅的方法是先画枝干再添花，在画枝干时已心中有花。下面介绍完整的作画过程。

先画枝，注意留出生花的空间。因梅花是多面生花的，故在添花时要注意疏密关系，要有章法。补枝干，补添花，主要是增加背面花、含苞花、花苞等。最后点蒂和画花心。

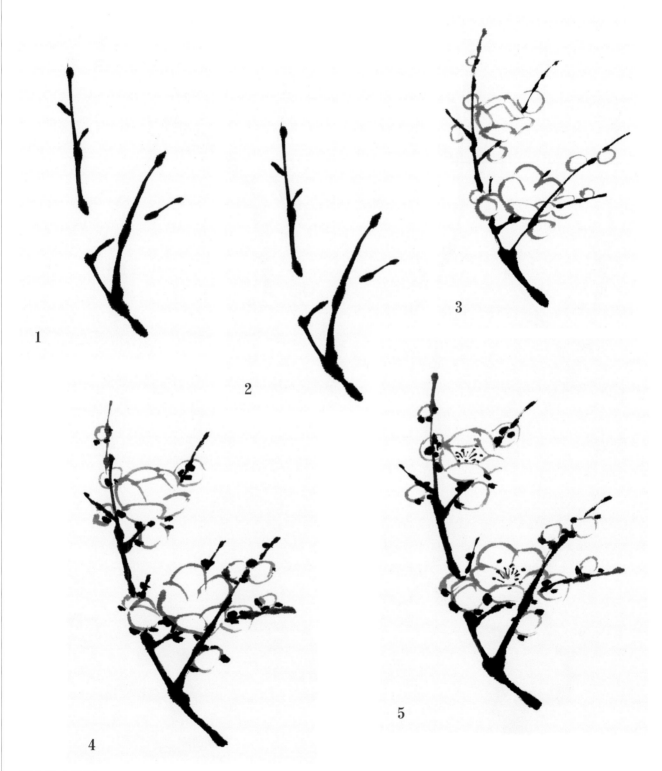

圈梅法步骤图

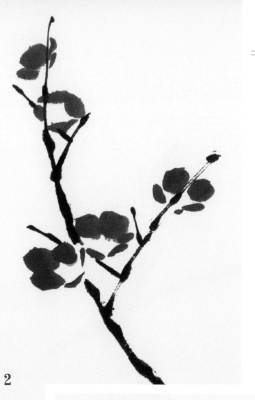

2

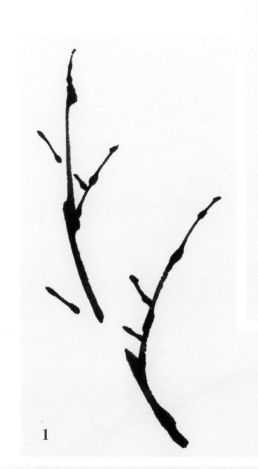

1

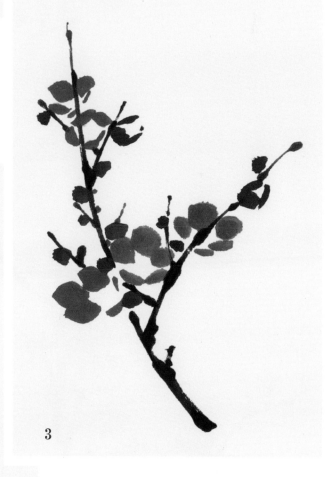

3

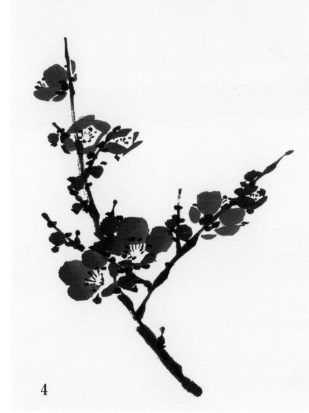

4

点梅法步骤图

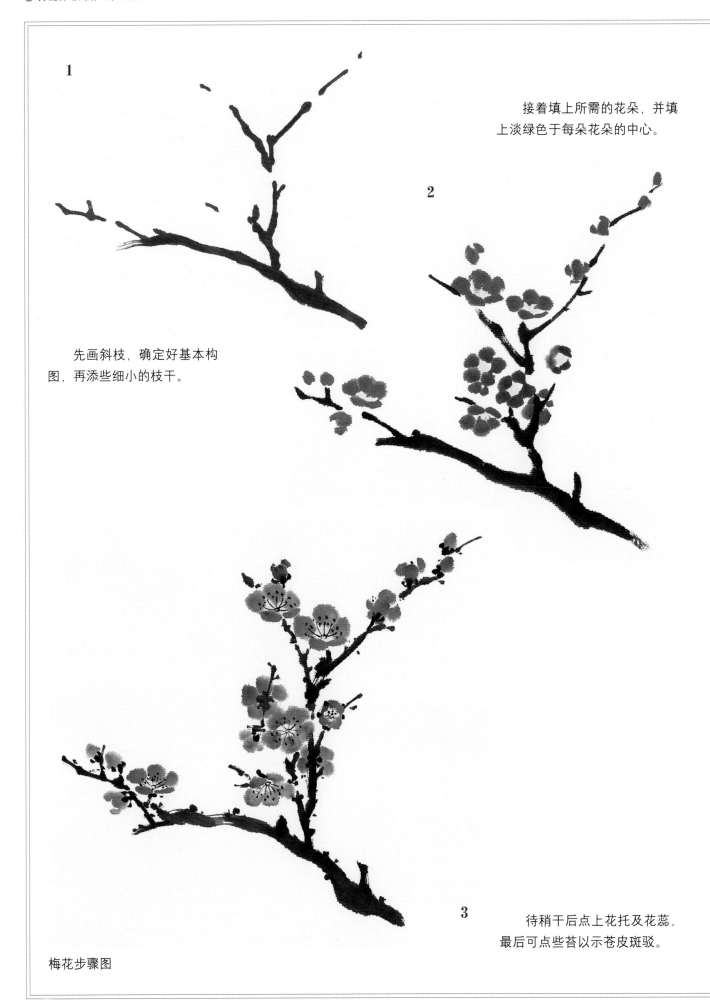

1

先画斜枝，确定好基本构
图，再添些细小的枝干。

接着填上所需的花朵，并填
上淡绿色于每朵花朵的中心。

2

3 待稍干后点上花托及花蕊，
最后可点些苔以示苍皮斑驳。

梅花步骤图

第五节　梅花的树干和根部画法

　　画树干和根部时要注意梅树的皴法与渲染法，并掌握好树干和枝的关系。皴老树干和根时，先用焦墨干皴，再用淡墨、干墨皴，最后再用淡湿墨渲染。

　　画老梅树根时要根据整体画面来决定根的盘旋度，并且树根盘旋度要有牢牢生于地面之感。

树干没骨画法

树干勾勒加皴法

树根勾勒加皴法

第六节　画梅花的构图形式

画梅的构图在创作中很重要，不同的章法、构图均体现了梅花的不同特质。

左右式：一曲一张，形成三角形构图。

横竖式：一横一竖，形成十字形构图。

弯曲式：弯曲的目的在于使构图有远有近，具有透视感。

画梅在组合时注意对比要强烈、变化要丰富。

三种构图图例

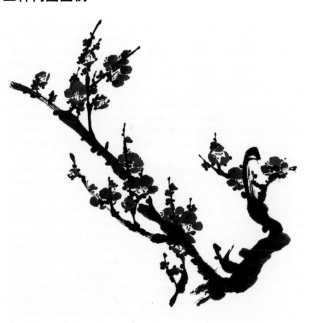

左右式

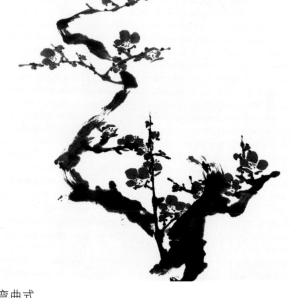

弯曲式

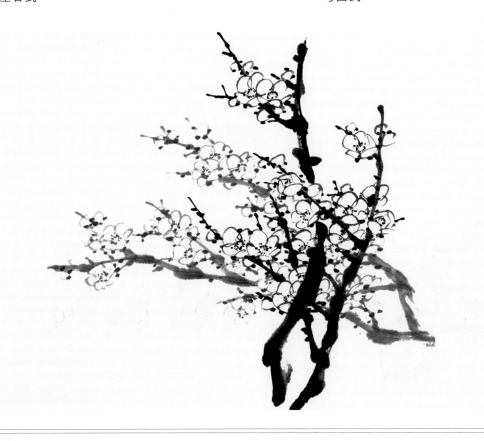

横竖式

第七节　整株圈梅画法

此图为倒三角形构图，运笔转折抑扬顿挫，线条挺直，疏密有致。

先以稍浓墨画出枝干，再用淡墨勾勒花朵，最后以浓墨点花蕊和花蒂。

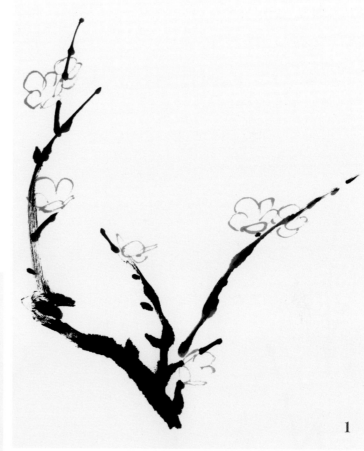

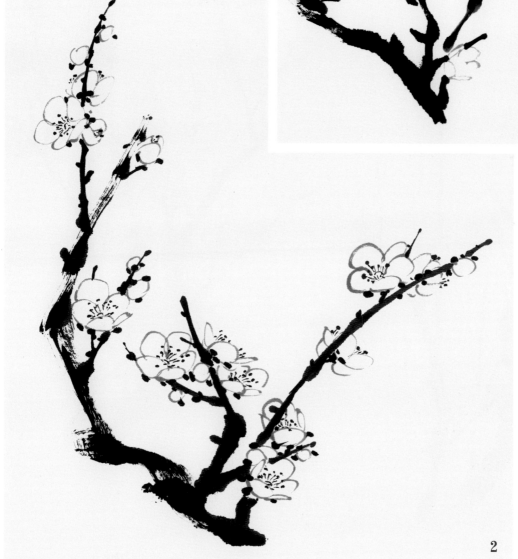

第八节　整株点梅画法

这是一株晓梅的完整画法，晓梅的特点主要是以画向上的新枝为主，在点乱梅时注意多画些含苞初绽之梅，花苞可有大有小，以体现初春的生机。

作画步骤为先用稍浓墨出枝，要注意线条的挺直、向上；接着用笔点乱花朵，要注意疏密关系；最后浓墨点花蕊和花蒂。

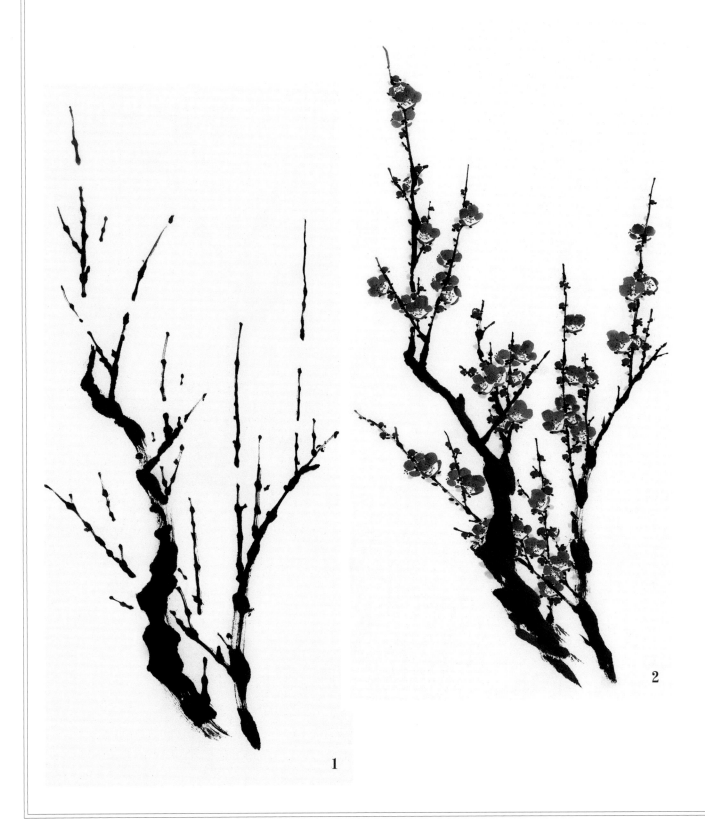

第九节　双勾画梅法

双勾画梅即用勾勒之法来完成，在唐代一般都画于绢上，当时用线较工整，似工笔画法。直至明代以后，其双勾法线条较写意、有变化。

双勾法特点主要体现在树干、树枝和花蒂上，要求线条流畅而有节奏，勾完待干后再以色渲染。

花心可点藤黄色，花蒂可点绿色。

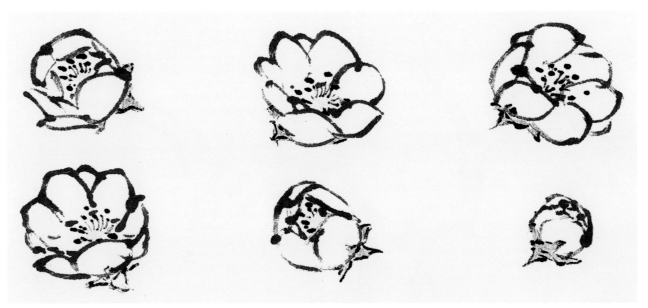

双勾花朵

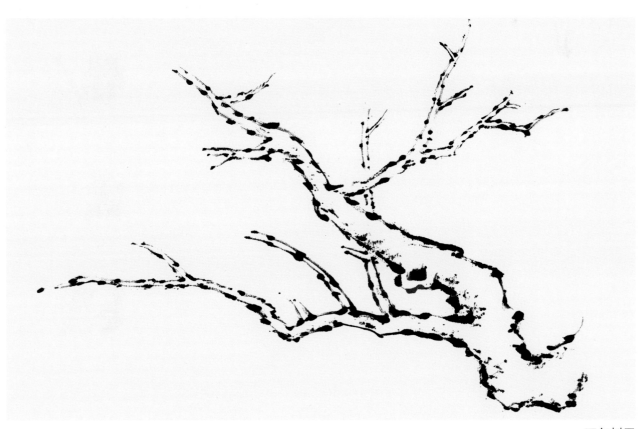

双勾树干

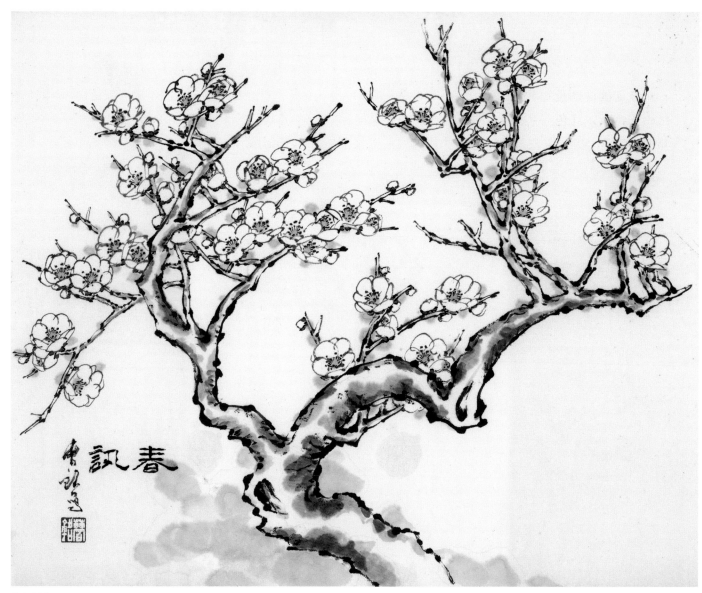

《春讯》

　　此图采用的是倒三角形构图，画面较工整、稳定，盛开的梅花表现了蓬勃
向上的精神。注意用笔要流畅、干净，树干的勾线可略为夸张、大胆，与花朵
形成对比。

第十节　红梅画法

红梅画法是最常见的画法，一般先以水墨画出树干，再以红色点乱花朵、花蕾，最后浓墨点花蒂和花蕊。

红梅的点乱颜色一般为大红、曙红、胭脂等。点乱时要注意颜色的深浅变化。最后在未干透时用浓墨点花蒂和花蕊。

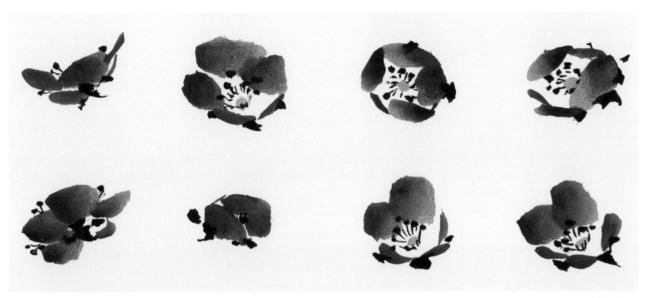

红梅花朵

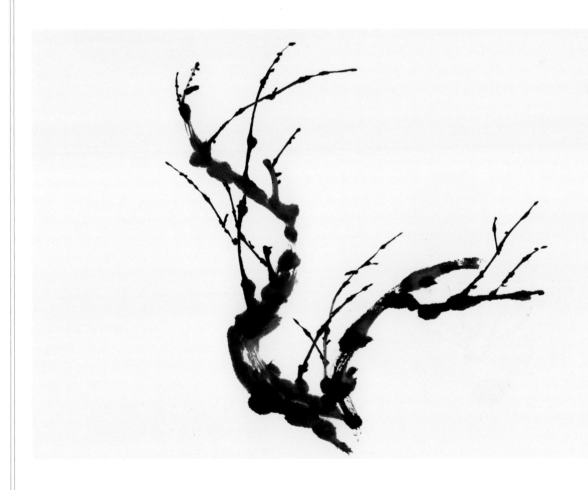

红梅树干

1

再添加以上三瓣，自左至右
完成五瓣花朵。

2

用羊毫笔蘸曙红色，花瓣
按先左后右的顺序画。

3

接着用淡黄色填入空隙处，
待稍干后用狼毫小楷或勾线笔
点上花托和花蕊。

红梅花头步骤图

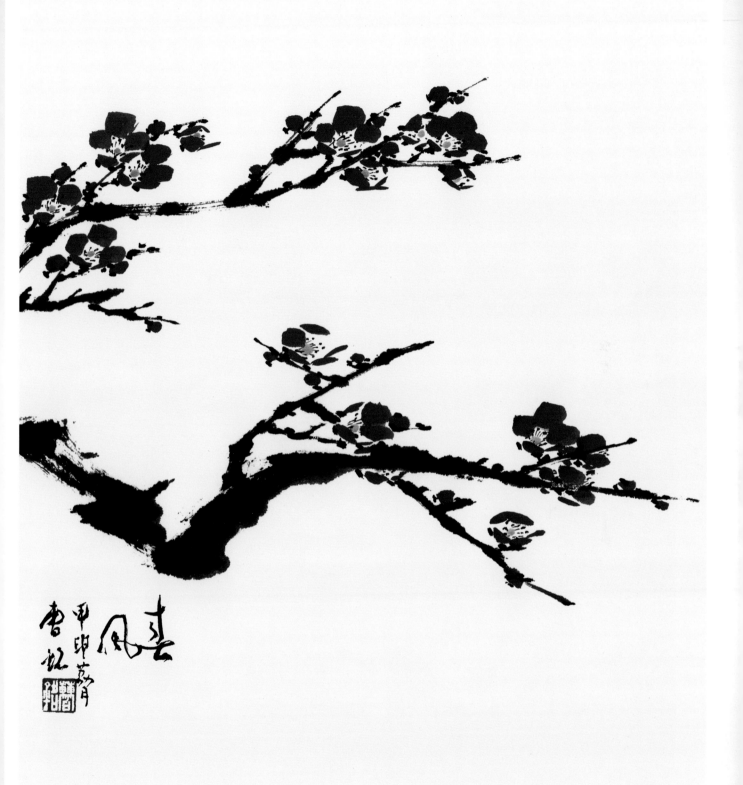

《春风》

　　此图的构图为横向扩张形构图，画面带有风向的含义，这种形式使红梅更显生机和动感。

第十一节　白梅画法

　　此白梅画法为白色点梅画法，步骤如下所示。
用白粉点乩，点法与点梅画法一致。为了使白梅
颜色突出，可用仿古宣、有色纸或泥金泥银。使
用一般宣纸点白梅时，要用渲染来衬托白梅。

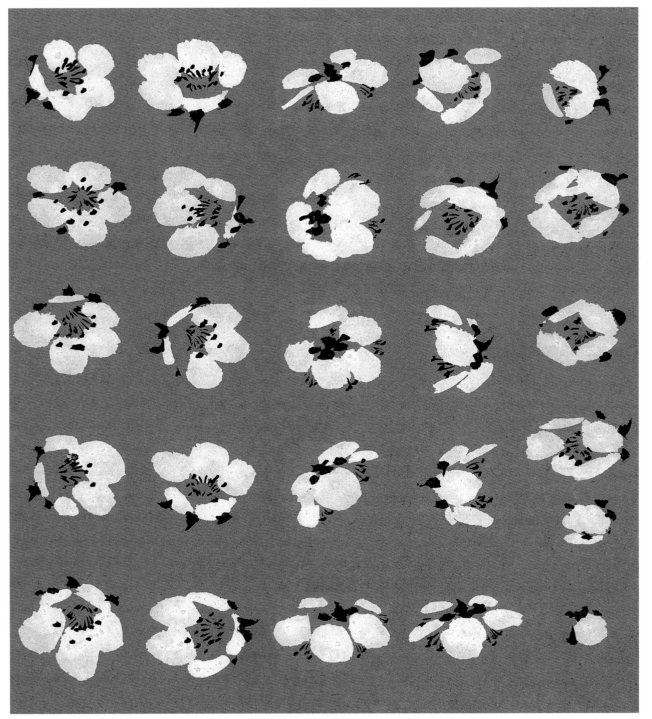

白梅花朵

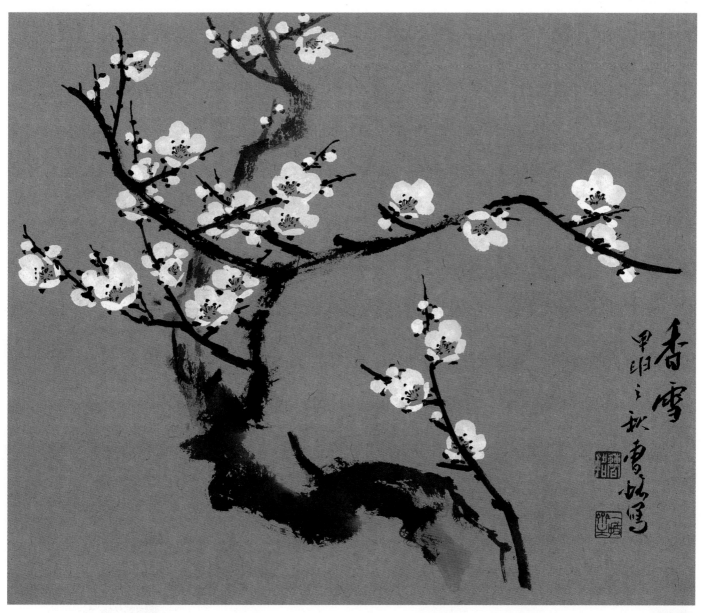

《香雪》

　　此图为弯曲式画梅法，树干用墨，白色点乱的白粉要重，这样才能使梅花从底色中显现出来。运笔转折，抑扬顿挫，并注意疏密关系。

第十二节　墨梅画法

墨梅画法关键在于用墨，墨分五色，以墨代色。要注意墨的浓淡、层次变化。

画法与一般点梅画法相同，但用墨要有浓淡、干湿的变化，注意保留墨韵效果。用墨色点乱，与一般点梅画法略同。

注意在用墨上的浓淡变化，可分多层次。

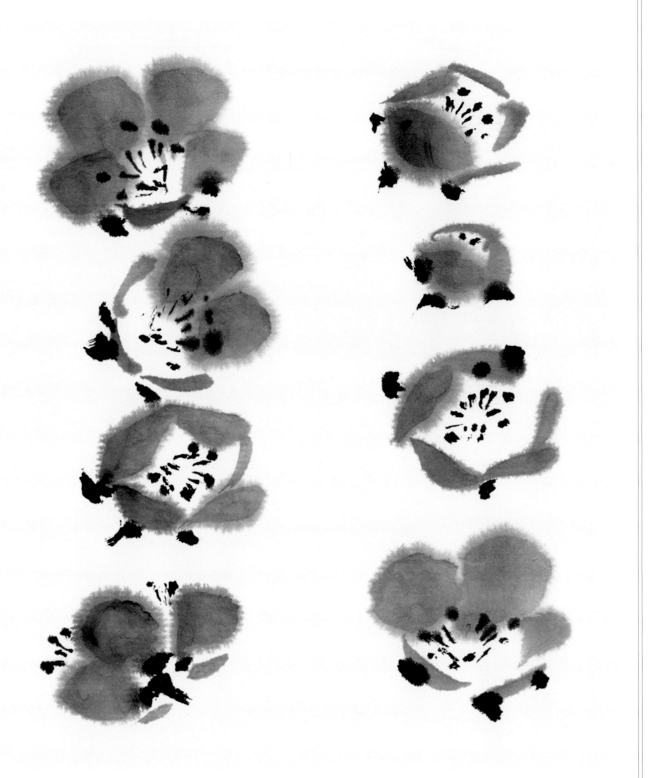

墨梅花朵

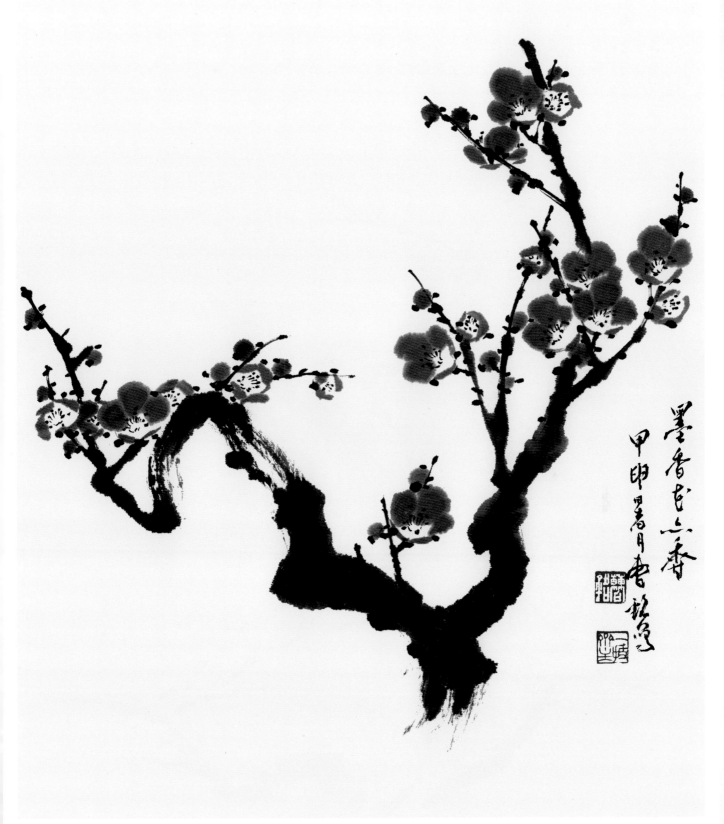

《墨香花亦香》

　　此图为三角形构图，先点盛开的主花，墨色稍深些，添枝以后再点花
苞，画树干要有转折的笔法。

第十三节　雪梅画法

在画树干或树枝时要有雪的概念。在点梅时既要注意疏密，又要考虑积雪之处。在画好树干和分枝后，用干淡墨画出积雪状。补画梅时，要画出忽隐忽现之感。

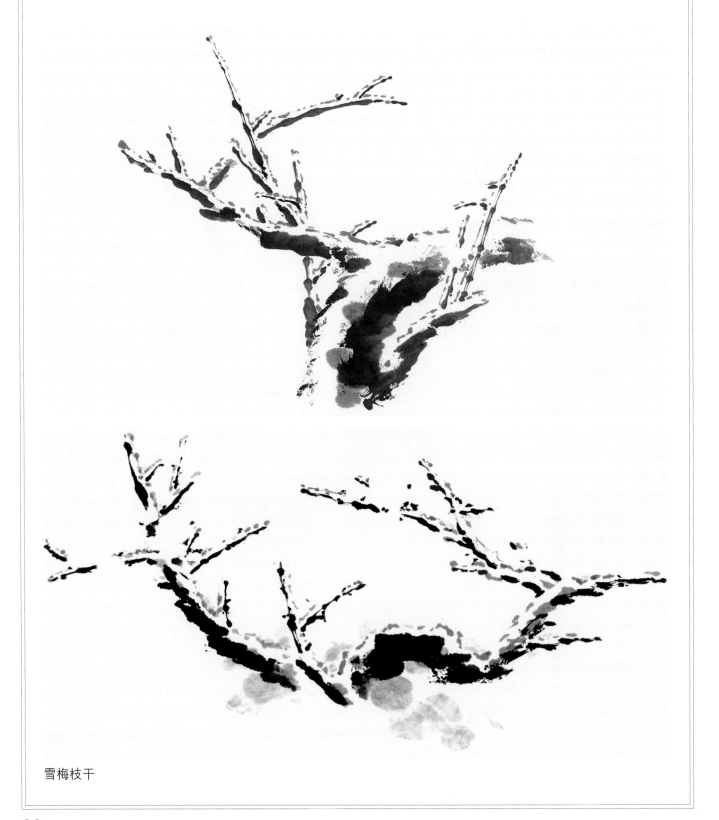

雪梅枝干

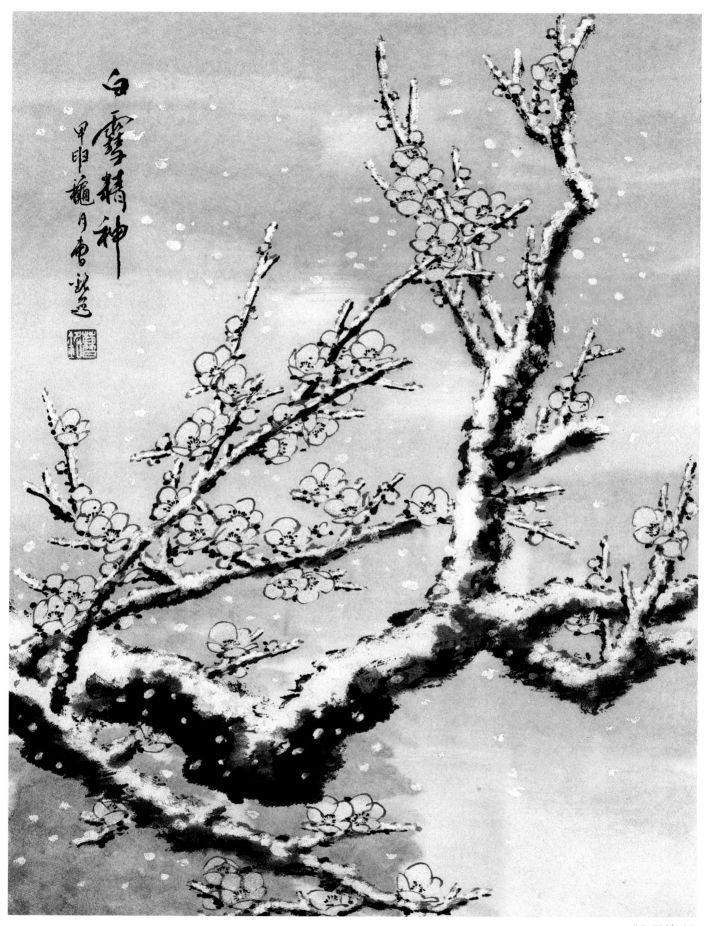

《白雪精神》

此图为曲线形构图，有利于表现树干的前后、远近层次，左紧右松。画面上加白粉以增加雪的厚度。

第十四节　垂绿梅画法

画垂梅关键在于枝干和枝条的画法上，画时要注意线条柔中有刚，体现报春的象征，有别于垂柳。

画法与点梅法相同。绿梅主要用草绿色，不宜用偏黄或偏蓝色，更不可用石绿色。点乱时注意绿色的深浅变化，然后点花蒂用墨绿色。画花蕊时用赭墨色为佳。

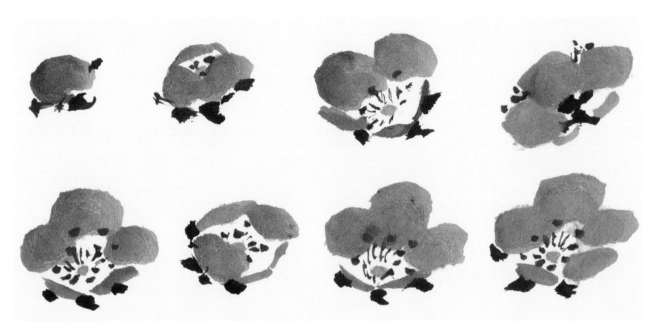

绿梅花朵

垂梅枝干

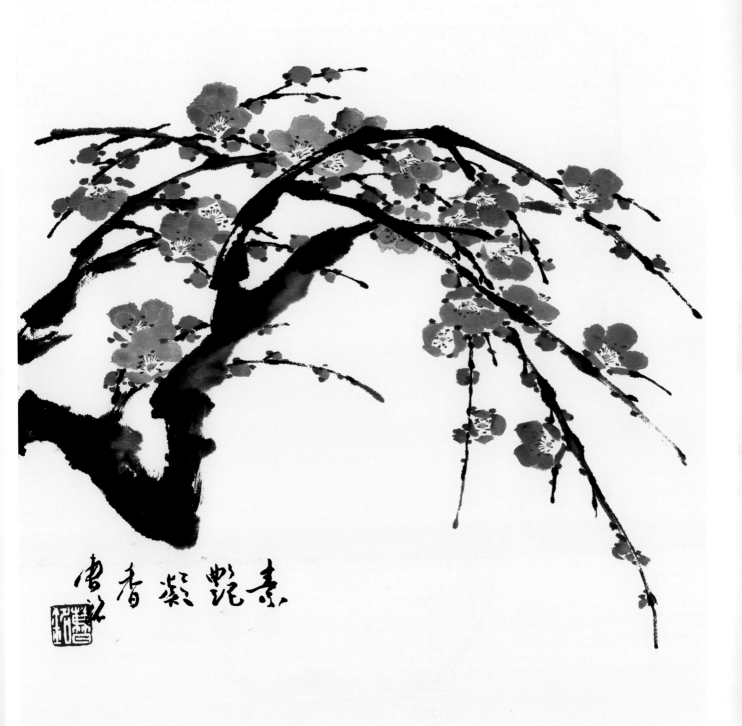

《素艳凝香》

　　此图为横向式构图，落款在左下角，使画面有轻重、平衡感。要抓住垂梅的特点，画枝干、枝条时一定要柔中有刚，不能完全下垂，否则会失去弹性。

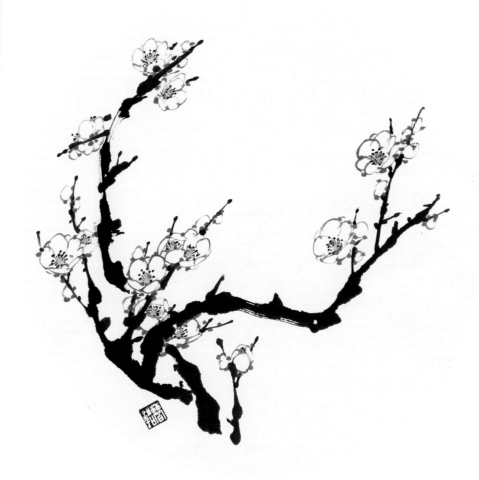

　　这是一幅团扇形的构图，画面的走向紧紧围绕着
圆。画中的圈梅为复瓣形，丰满且有变化。

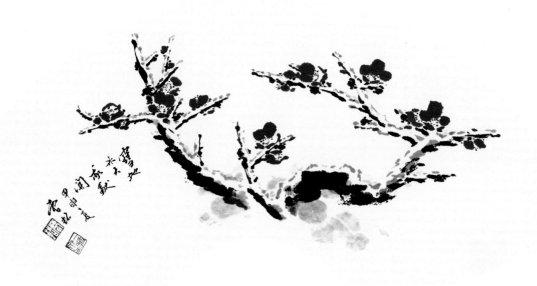

　　折扇形构图要有一种由内向外的发散形走向，讲
究气势。注意在画积雪时用笔要虚，不要一笔画死。

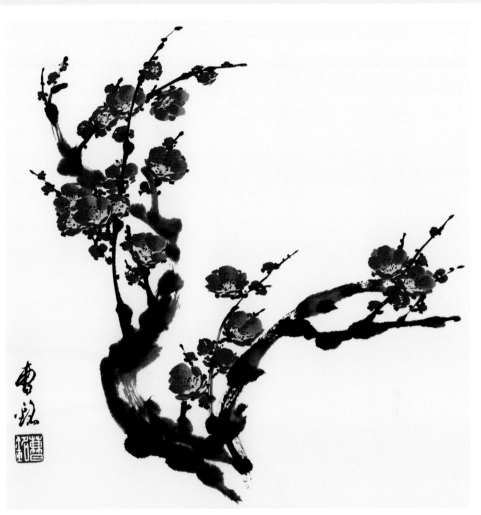

这是一幅复瓣梅花，作画时点蕊与点梅法相同，只是在花瓣间补笔若干，以增加层次感。

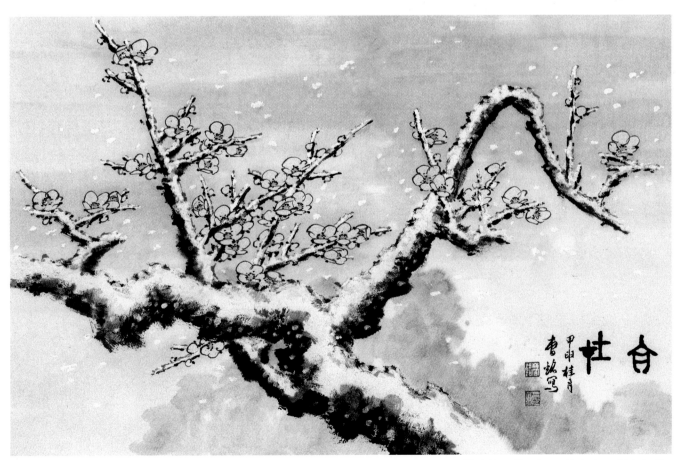

横式构图使画面显得宽广，很有气势。

三、兰花基本画法

第一节　兰叶画法

　　画兰花应先撇兰叶，因为画兰花的成功关键在于画叶，故画兰必以叶为先。

兰叶的顺向画法：

　　用兰竹笔浸水后蘸浓墨在碟中按几下，起手第一笔，中锋自下顺势往上，中间运笔转折时可略提一下出锋，体现出柔中有刚。第二笔为交凤眼。第三笔短叶为破凤眼，接下去是其余几条依势而出，或相穿插或相重叠，使画面有前后层次。因为兰叶是丛生，线条可有粗细、长短之变化，墨色也可变化，但不宜过淡。

1

顺向画法

2

兰叶的逆向画法：

逆向运笔较顺向要难些，首先画最高的一叶，自右下方往左上方画去。接下去第二笔是自下往上弧线向左下方出锋，两线交凤眼，第三笔线较挺直，为破凤眼，其余几条短叶较容易画。画兰叶忌平行线，几叶相交要避免出现"井"字状。

兰叶顺逆向画法：

先起手画好顺笔兰叶，再画中间一笔和其他几笔相交，出现凤眼。接着画逆向兰叶，要疏密相间，散开的空间大小及形态不要相似，然后中间留有空白，可画兰花。

1

逆向画法

2

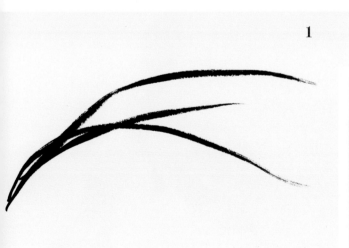

1

顺逆向画法

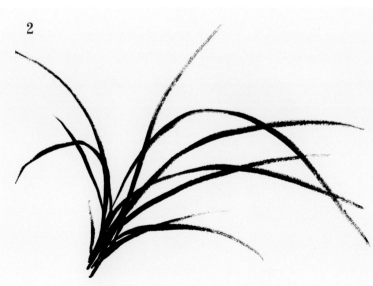

2

第二节　兰花画法

兰花要画得清雅，俯仰有势。先用大白云笔蘸汁绿，笔尖略蘸曙红，用中锋自花瓣初端速按并速提至花瓣根部，待稍干后用墨加曙红以小笔点蕊，就富有立体感。工笔画的花蕊如舌，写意画是可以两三点或草书"心"字点蕊。

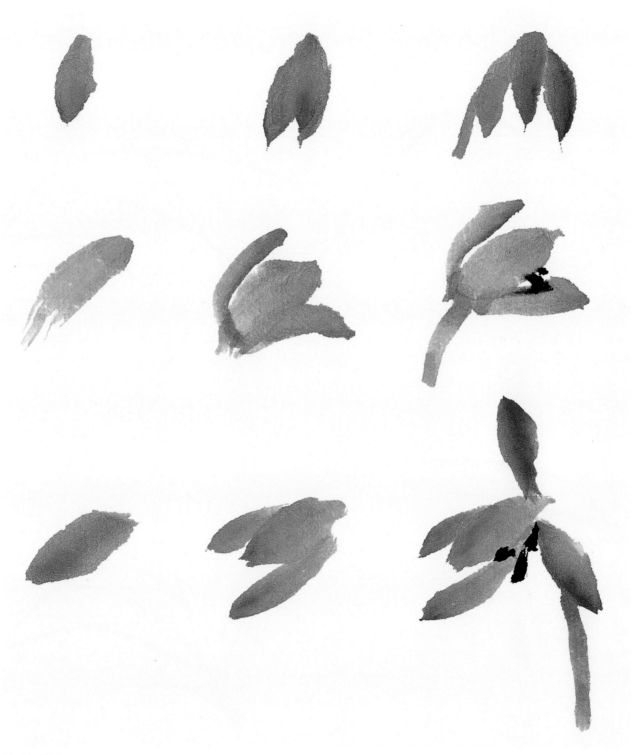

兰花画法之一

兰花画法之二

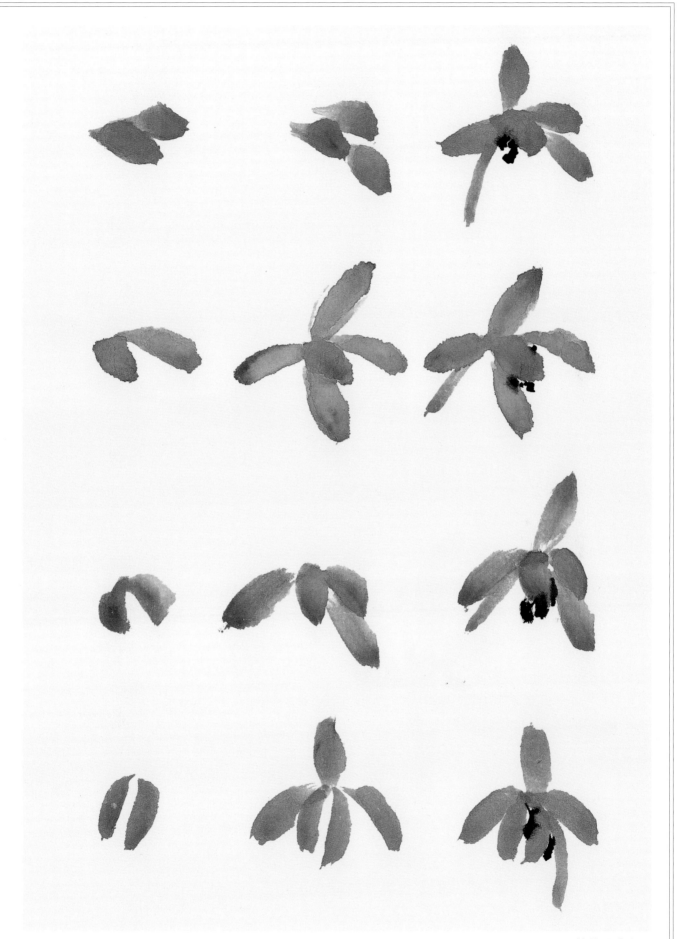

1

2

用汁绿略蘸曙红按自外向
内的顺序，以重按轻收的方法
画好一片花瓣。

3

接着用同样画法将
右片花瓣画好。

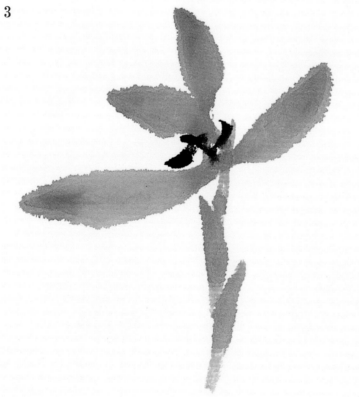

最后用墨色加红色
点丑花蕊。

兰花花头步骤图

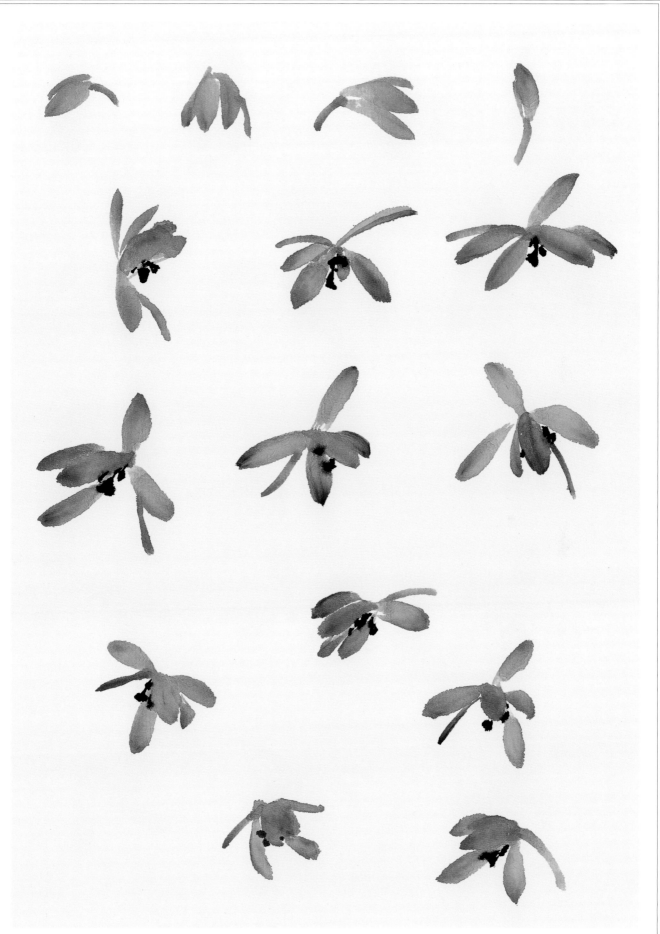

不同姿态的兰花画法之一

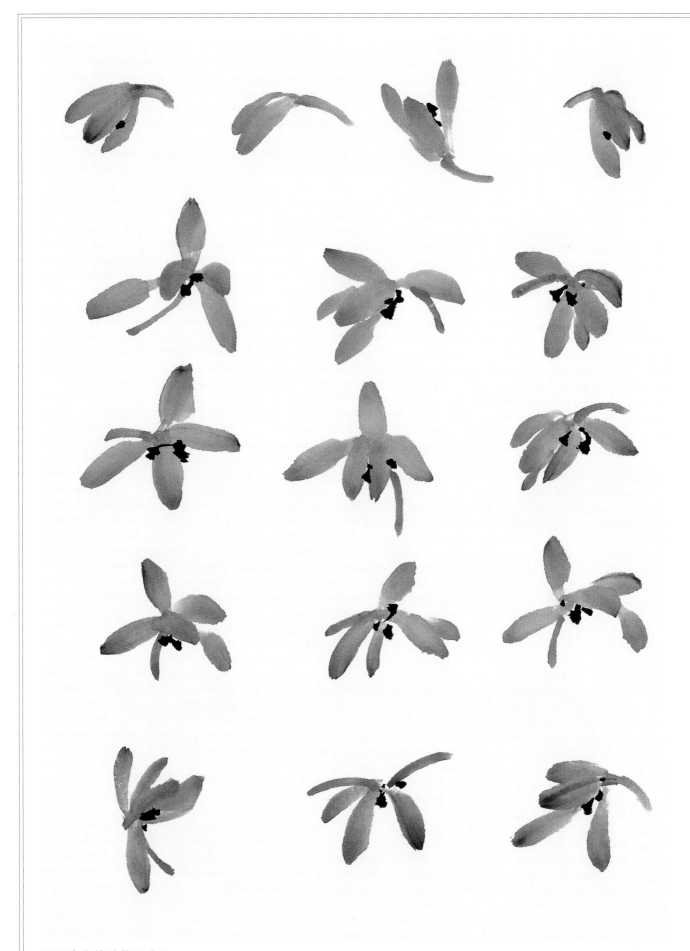

不同姿态的兰花画法之二

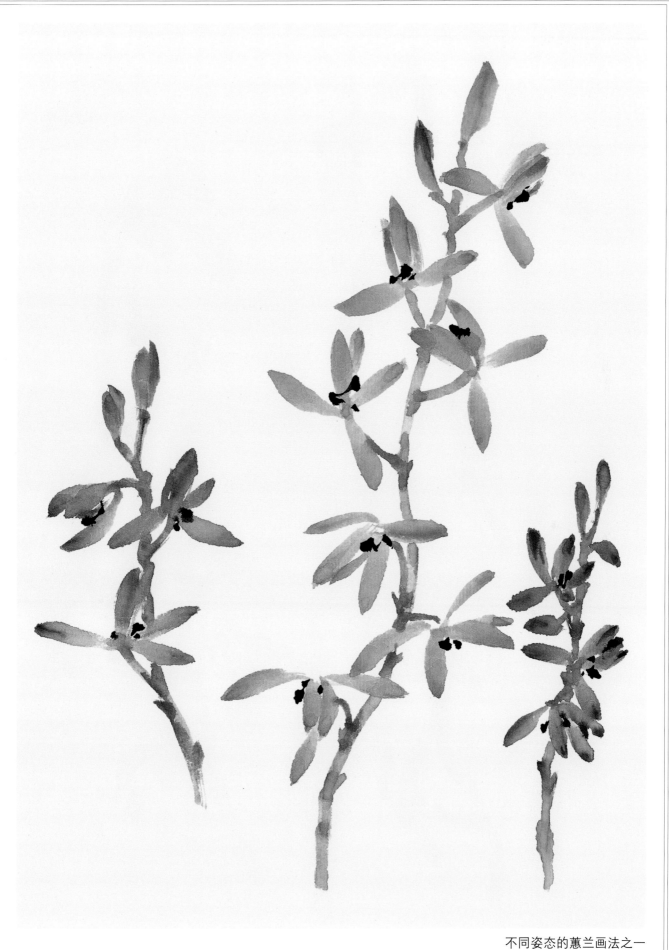

不同姿态的蕙兰画法之一

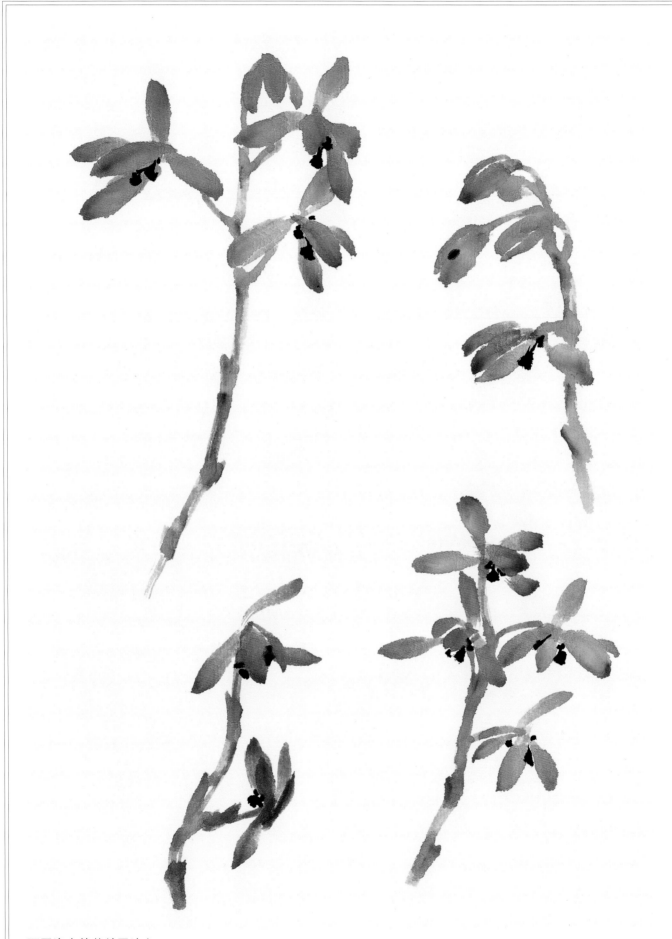

不同姿态的蕙兰画法之二

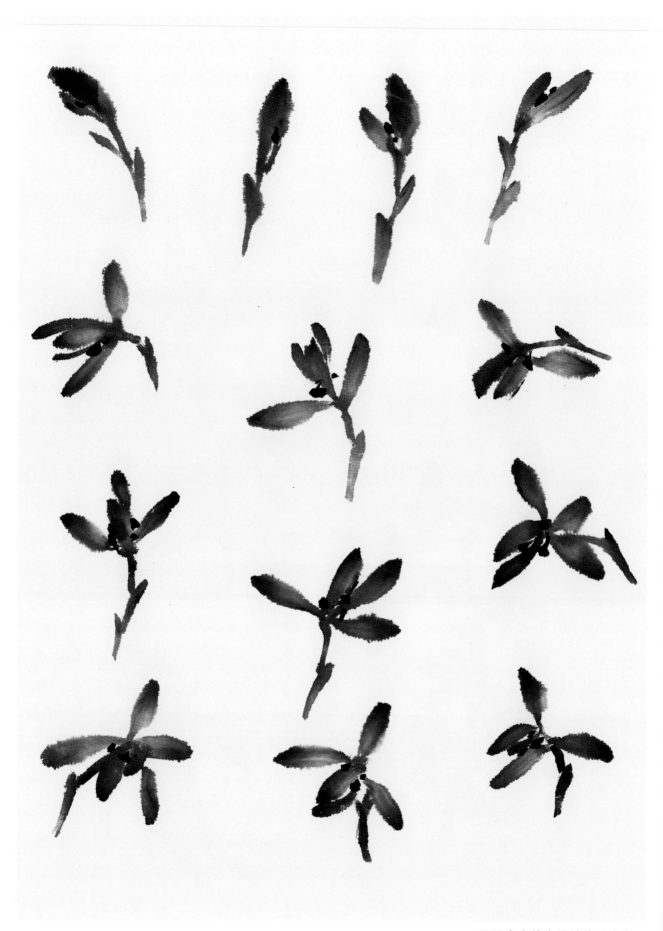

不同姿态的水墨兰花画法之一

不同姿态的水墨兰花画法之二

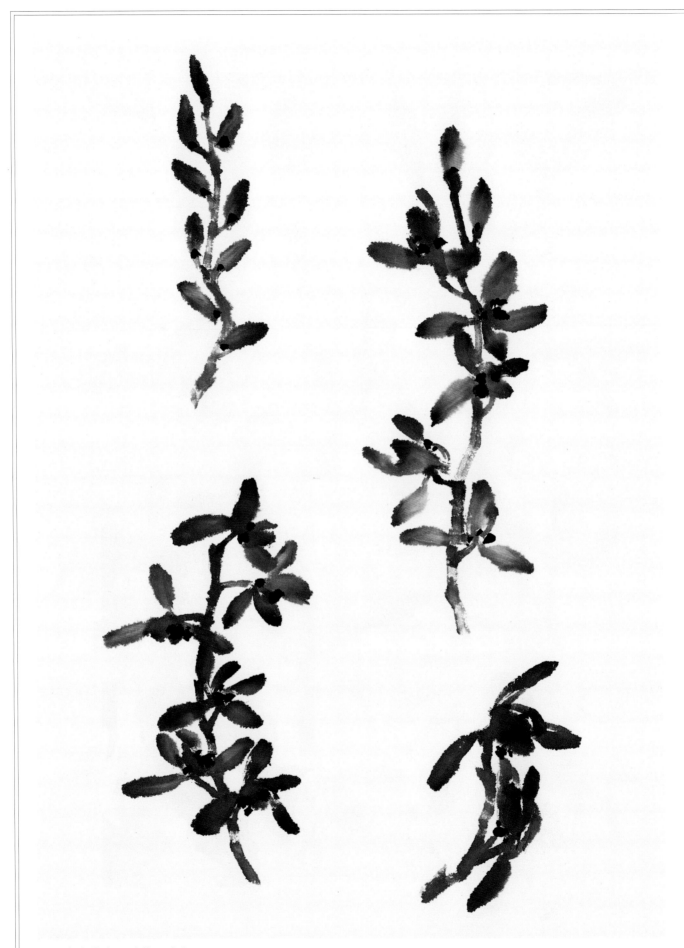

第三节　兰花的完整画法

兰叶顺向画法：

用兰竹笔蘸浓墨以侧锋画石，皴染好后接着撇兰叶。先将两条最长的叶画好，然后再画其余几条叶，待半干后就可画兰花。画时先用大白云笔调汁绿略蘸曙红，自上而下一朵一朵直至根部，注意花的形态有正面和侧面，其间有重叠。

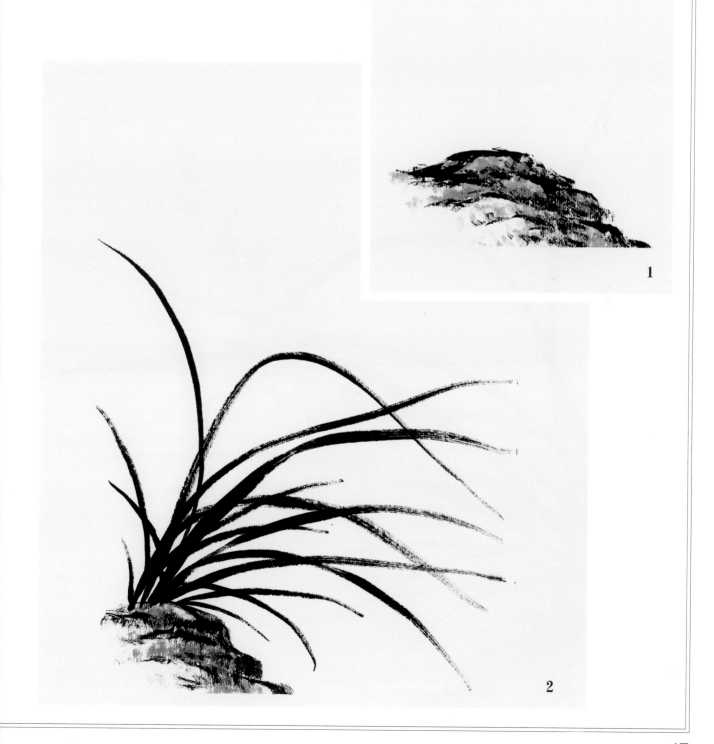

1

2

3

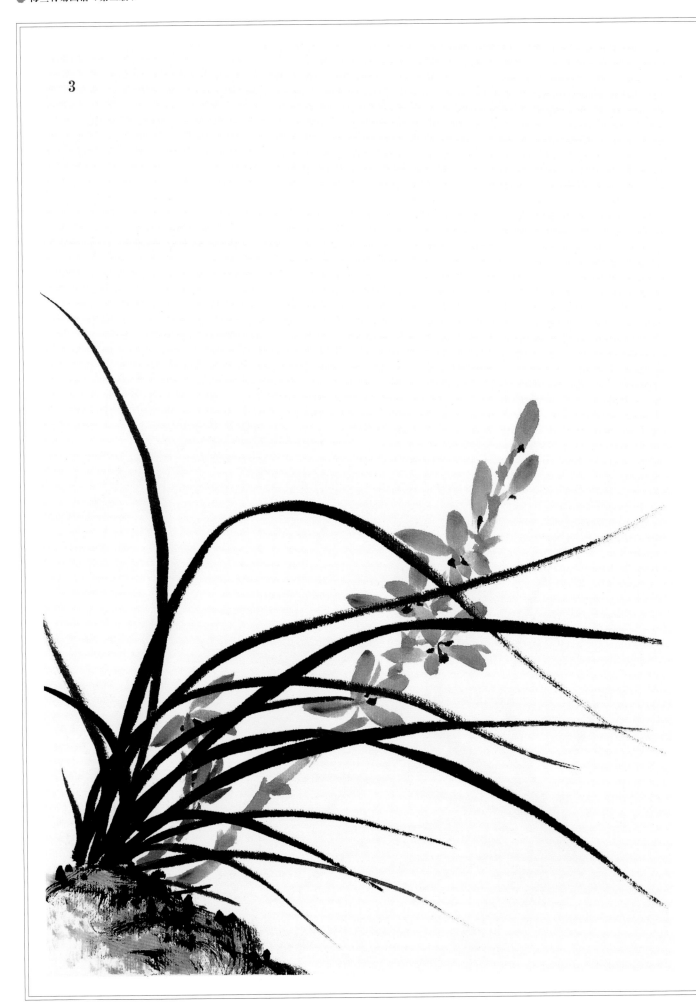

梅兰竹菊画谱（第二版）

兰叶逆向画法：

用兰竹笔蘸浓墨以侧锋皴染石头，接着撇兰叶。先将两条最长的叶画好，然后再画其余几条叶。待半干后画兰花，用大白云笔调汁绿，笔尖略蘸曙红画花朵，同时将花茎一起完成，最后再用墨加曙红点花蕊即成。

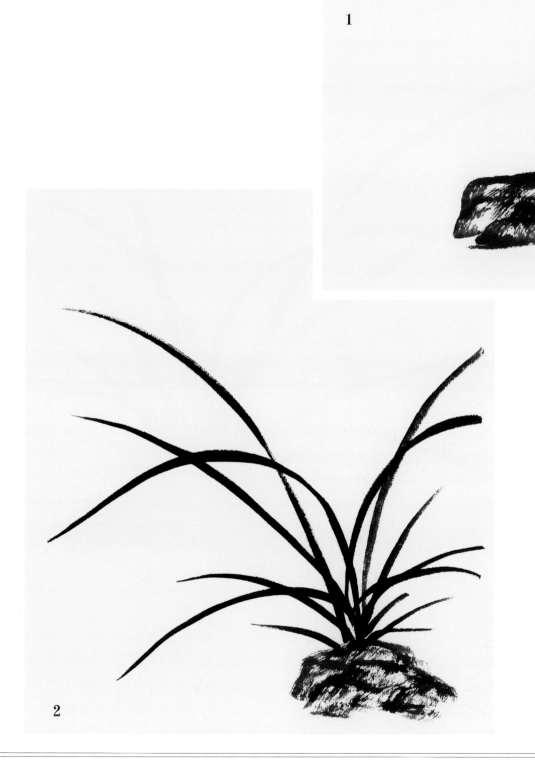

3

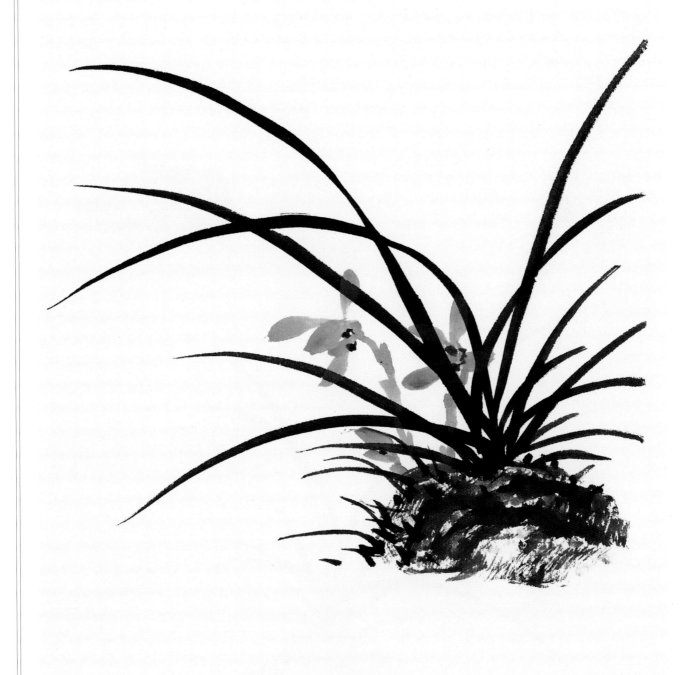

悬崖兰花画法：

先用兰竹笔蘸浓墨画悬崖山石，接着撇顺向兰叶三条，然后再画其余几条，最后添兰花，并将山石用淡墨皴染一下即可。

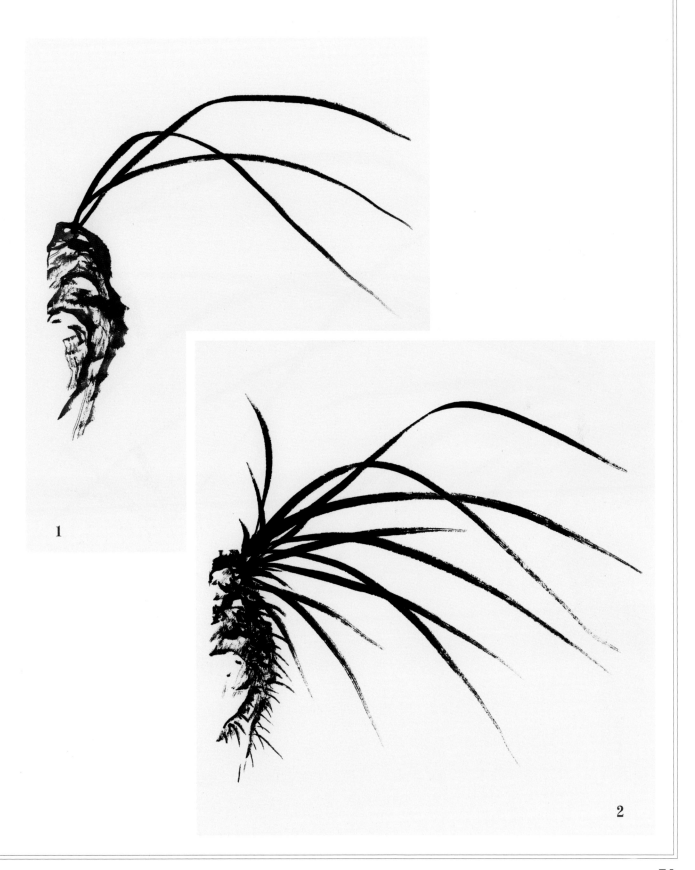

3

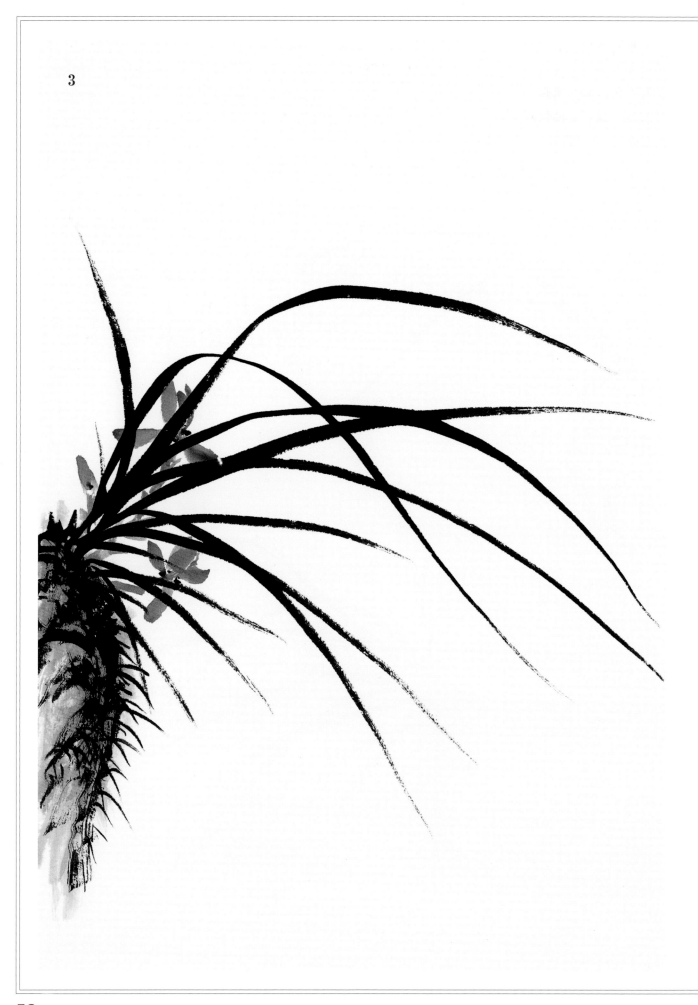

悬崖蕙兰画法：

先用兰竹笔蘸浓墨画悬崖山石，接着撇逆向兰叶三条，接着再画其余几条，最后添画蕙兰，自顶端一朵一朵向根部画完即可，并将石间用淡墨染就，完成整幅作品。

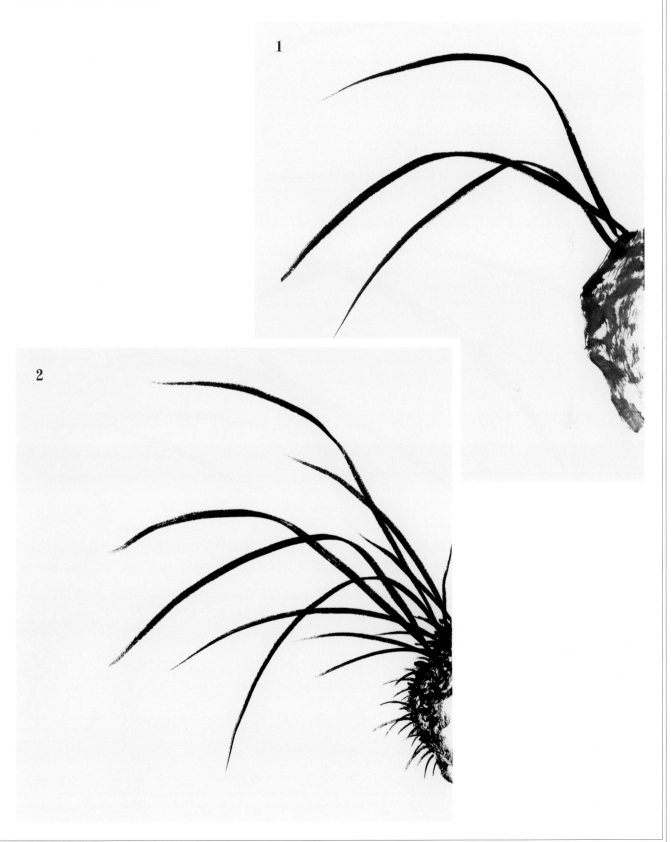

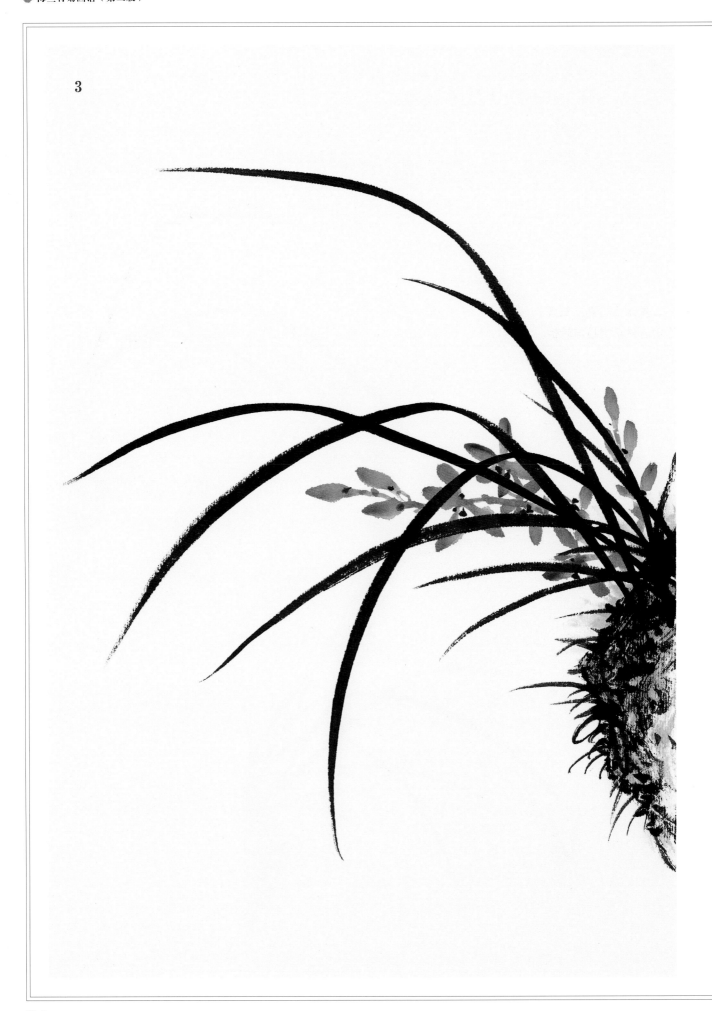

3

1

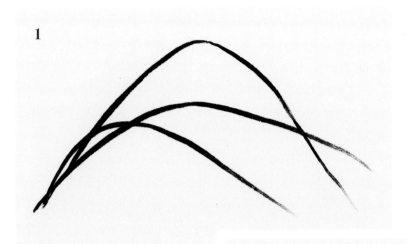

兰叶是丛生的，将兰叶表现得有长短粗细之变化，使兰叶丰富多变，必须避免雷同和杂乱之病。

先用浓墨画出三条长叶，画时应注意提按与转折。

2

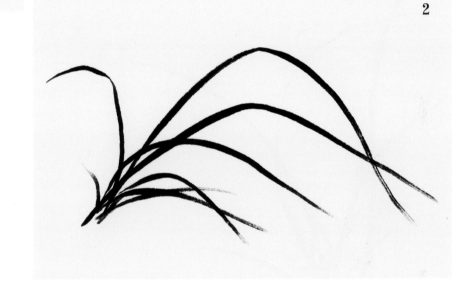

笔尖用汁绿色稍蘸些曙红，以重按轻收的方法由四周向中心点丑出花瓣，最后用墨稍加曙红色，似草书的"心"字点上花蕊。

3

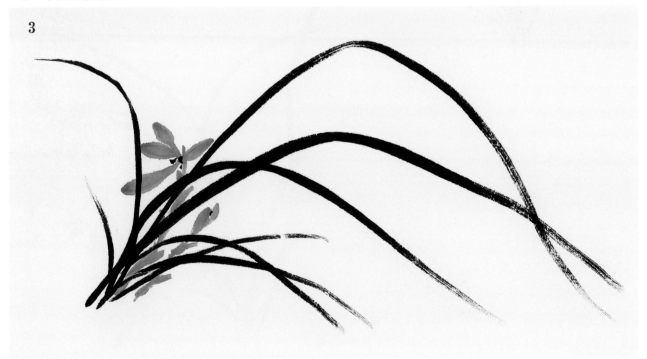

兰花步骤图

第四节　兰竹组合画法

此幅兰竹组合在一起，但以兰花为主，竹为陪衬。首先用浓墨画两条最长的兰叶，接着再画其余几条，待半干用淡墨添上兰花，最后用浓墨撇几片竹叶，待干后再用淡墨撇几片竹叶，这样以一高一低、一浓一淡的对比完成作品，效果会好一些。

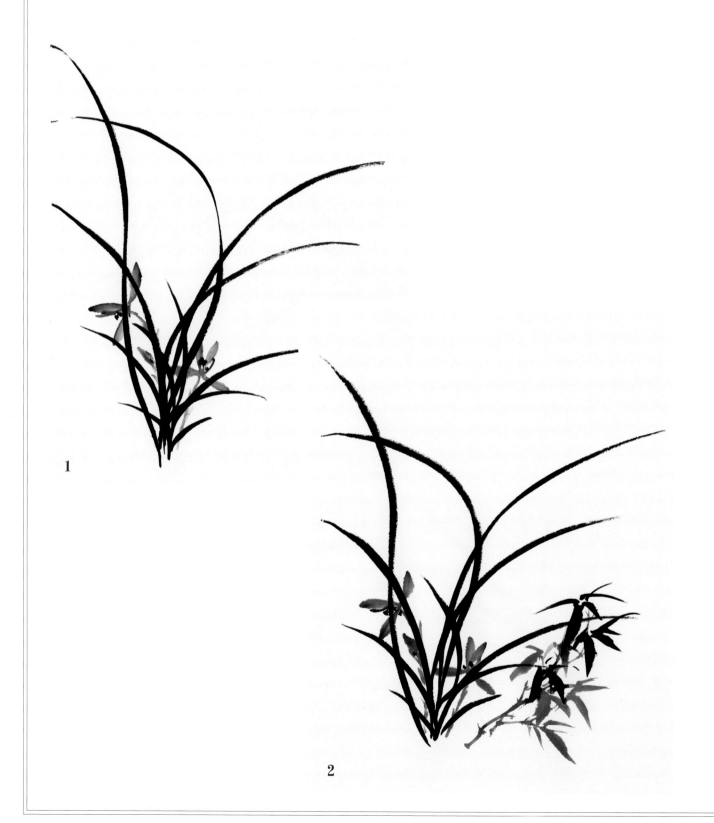

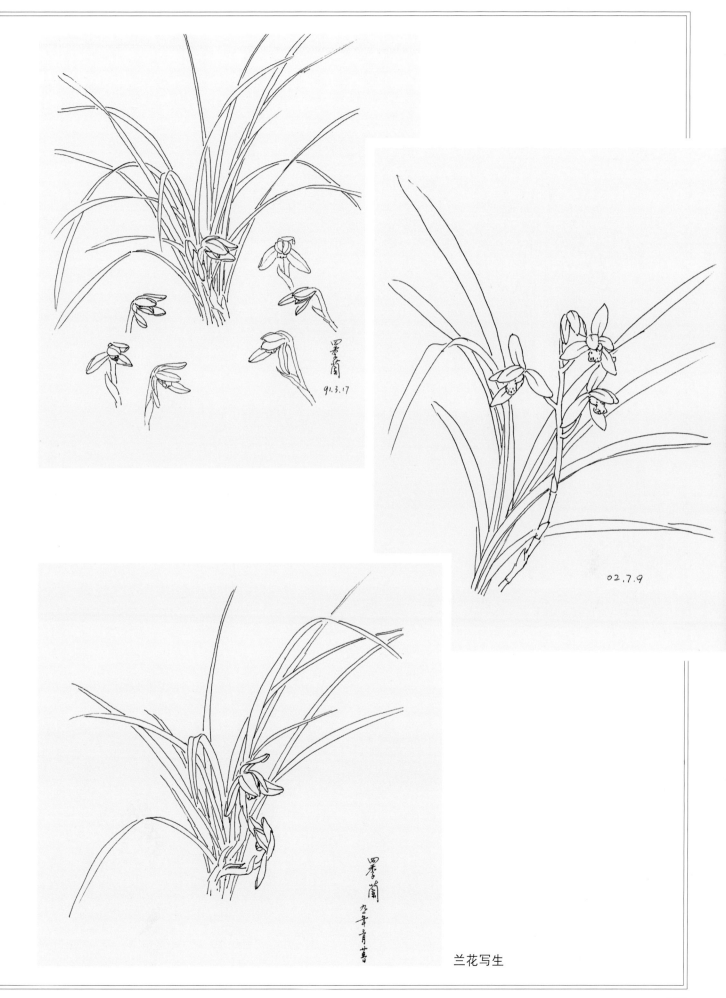

兰花写生

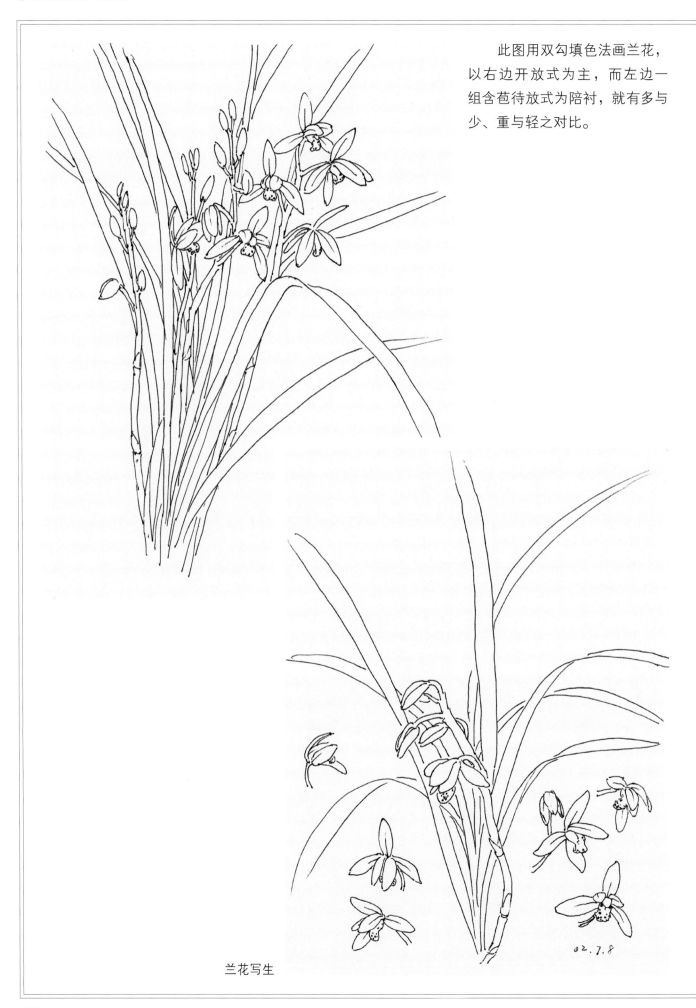

此图用双勾填色法画兰花，以右边开放式为主，而左边一组含苞待放式为陪衬，就有多与少、重与轻之对比。

兰花写生

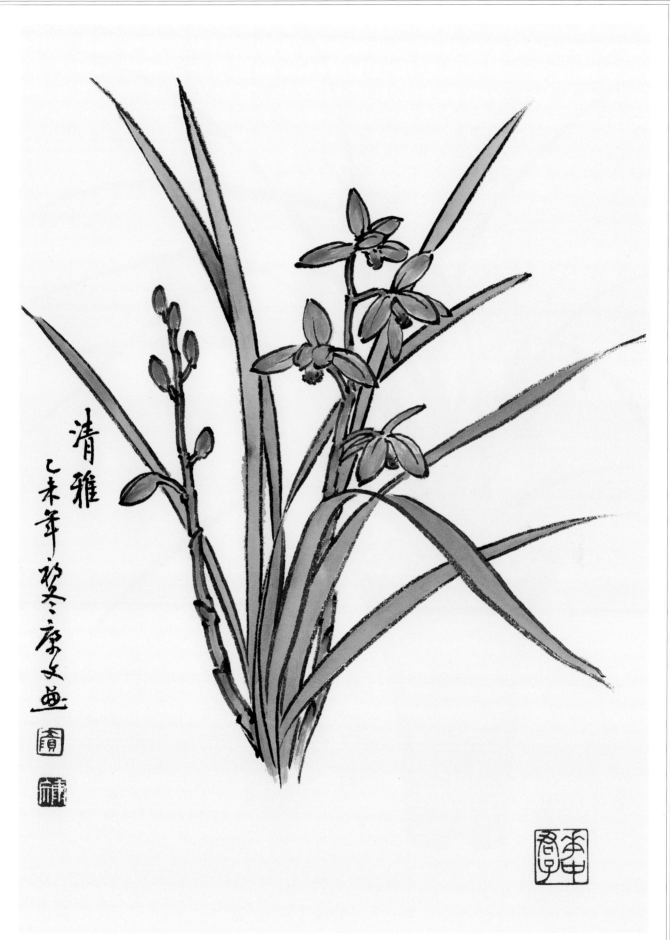

《清雅》

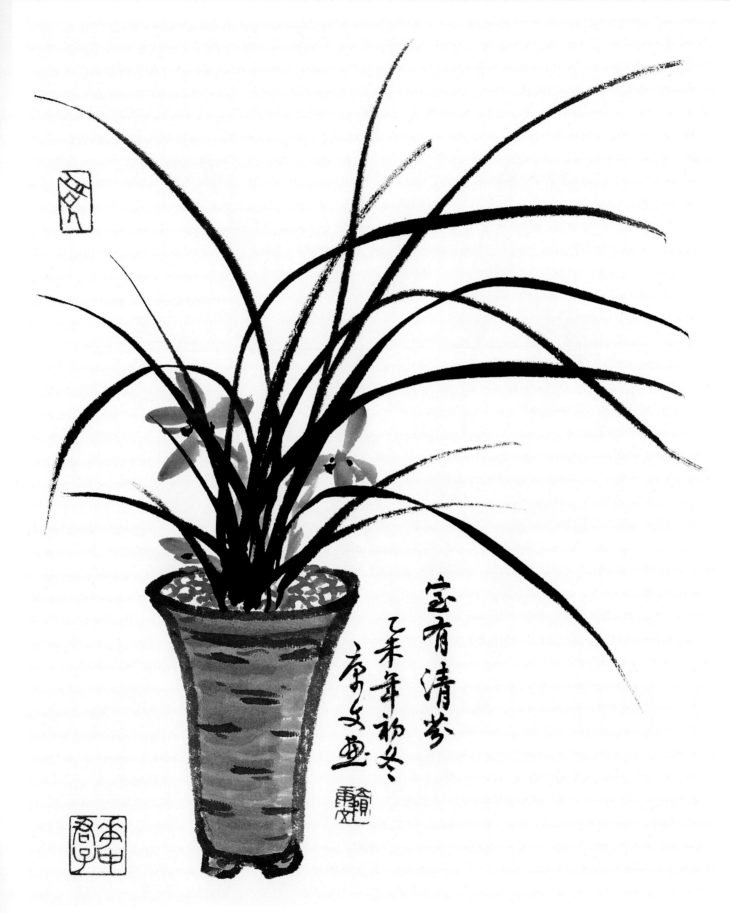

《室有清芬》

　　画盆栽兰花，先用毛笔蘸中墨勾勒兰盆，再画兰叶，待干后添上兰花，最
后填上盆色即可，安置室内便有生气。

折扇面《幽谷清品》
　　兰花重心安置在左下方，叶是横向顺势，注意兰叶的
长短交错之变化。

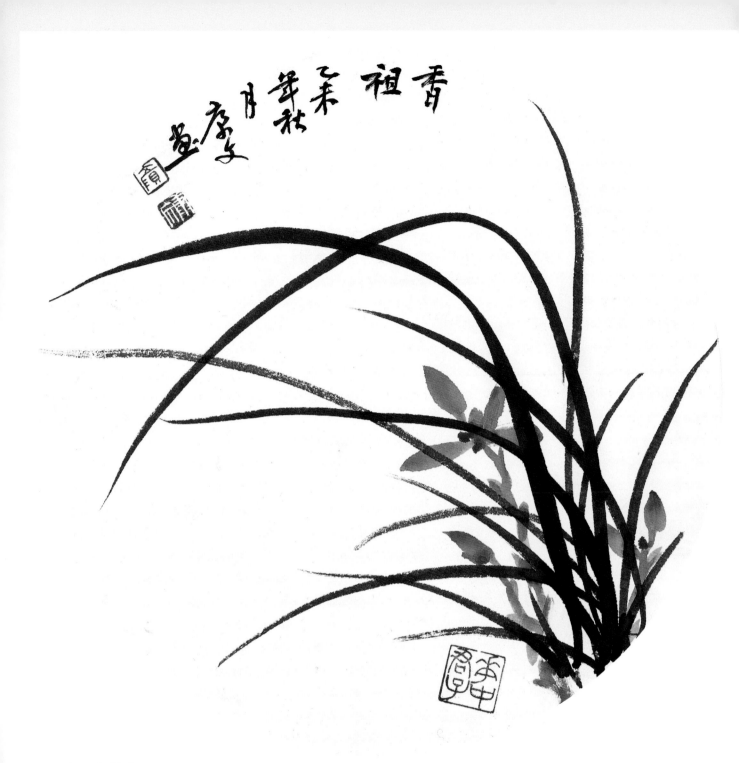

圆形扇面《香祖》
整幅画重心在右边，左下方处理空虚些，这样起到对比作用。

四、竹子基本画法

第一节　竹竿画法

　　画竹立竿，要求笔力刚健，参用篆书中锋用笔，意在笔先，自上而下，或自下而上行笔，每段两头似"蚕头""马蹄"形，而段口笔断意连。

　　整竿竹的上下段较短，中间稍长，并富有弹性。

　　画竿用墨时，笔蘸墨汁和清水，掌握笔头的含量，落笔、铺毫、行笔，要色匀停。段口圆润，一气呵成。在布多竿竹时要有前后浓淡墨色的变化。

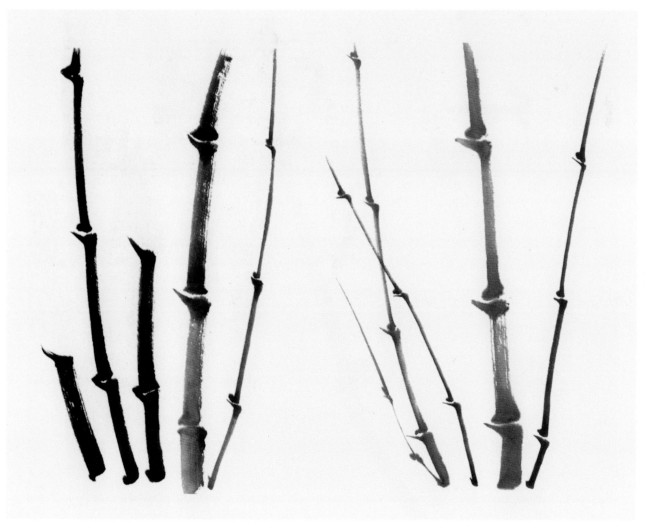

第二节　竹节画法

　　竹节在竹竿中起到画龙点睛、承上启下连贯的作用，常用有"乙"、"八"、银勾等法。由于节的圆弧形线条更使竹竿显得有圆劲，勾节时在竹竿墨色未干时，用较干、稍浓的墨，用遒劲含蓄的笔法勾勒。竿、节之间墨色要自然融合。

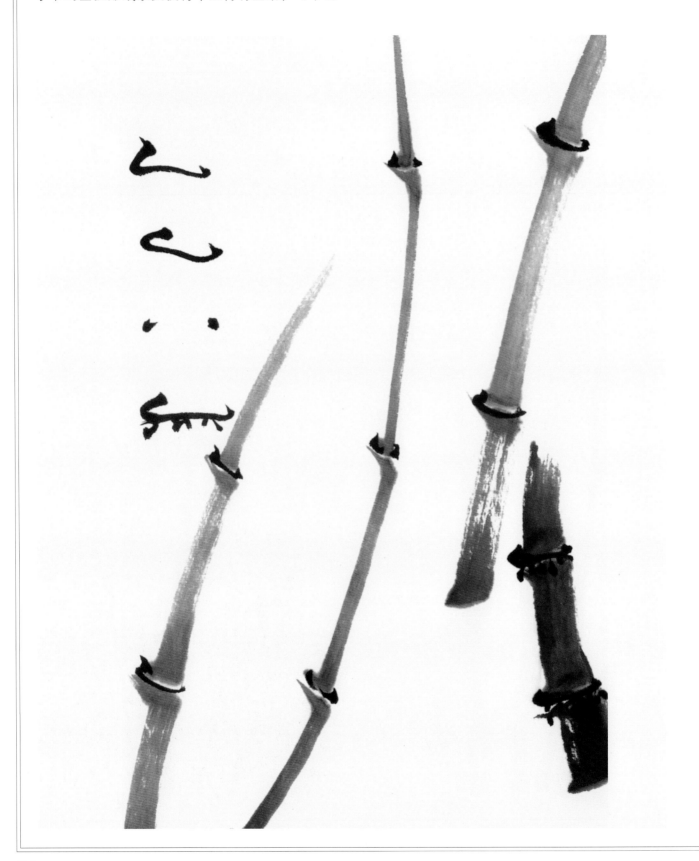

第三节　竹枝画法

画枝时，用行书的笔意，轻松自如。竿节处节口相互交替出枝，用笔有弹性，生意连绵，用墨梢竿墨色浓，梢叶墨色淡。

画竹枝由竿节处向外画出，主枝定后再添小分枝，顺逆往来，挥洒自如，刚柔相济。由里向外叫"迸跳"，由外向里面叫"乱叠"。

根据画意的需要，竹枝又分晴、风、雨几种姿态变化。晴竹，因晴明少风，枝条欣欣向上；风竹，受风的变势，随风而动，枝条更是挺健有弹性；雨竹，受雨水湿重而下垂，枝条随之倾斜而下垂。

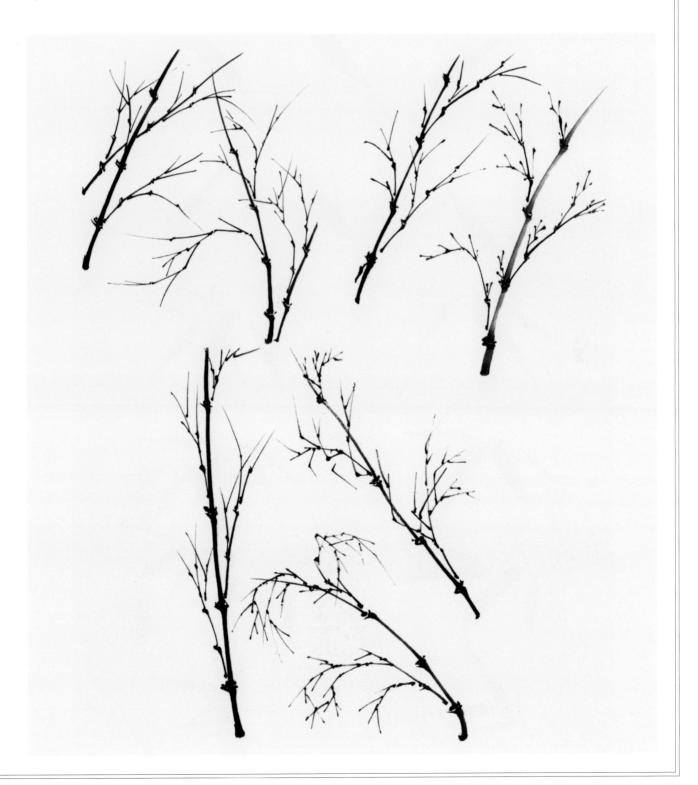

第四节　竹叶画法

笔画墨汁逆锋落笔，按笔铺毫，笔力渐用于叶中部，行笔一抹而起即收笔，做到笔收意到。运笔不能太快，否则易飘、薄。

竹叶是整幅作品的主要部分，按叶的组合式大致分"个"字、"分"字、"川"字、"双人"字等，然而每丛竹叶的组合又由每个法式积叠组合而成。

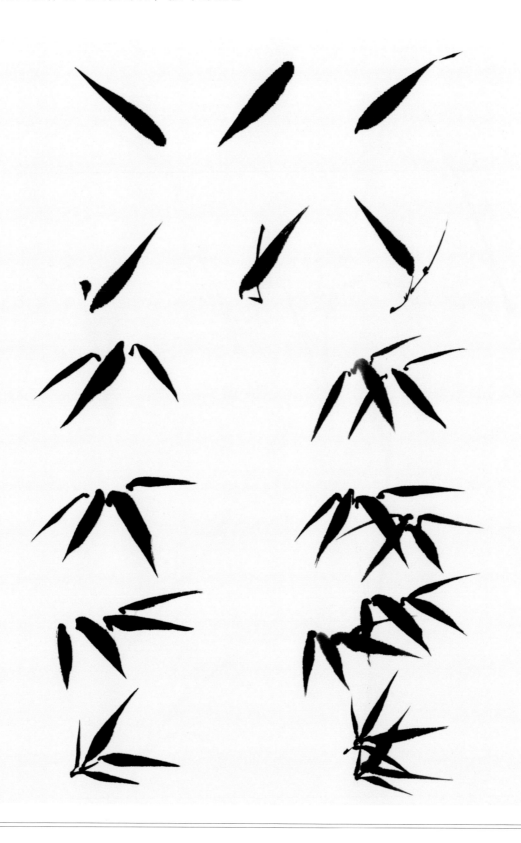

历来画竹叶分俯叶和仰叶，由一叶始落笔至五六片组合，用非常形象的笔意来形容动态式样。

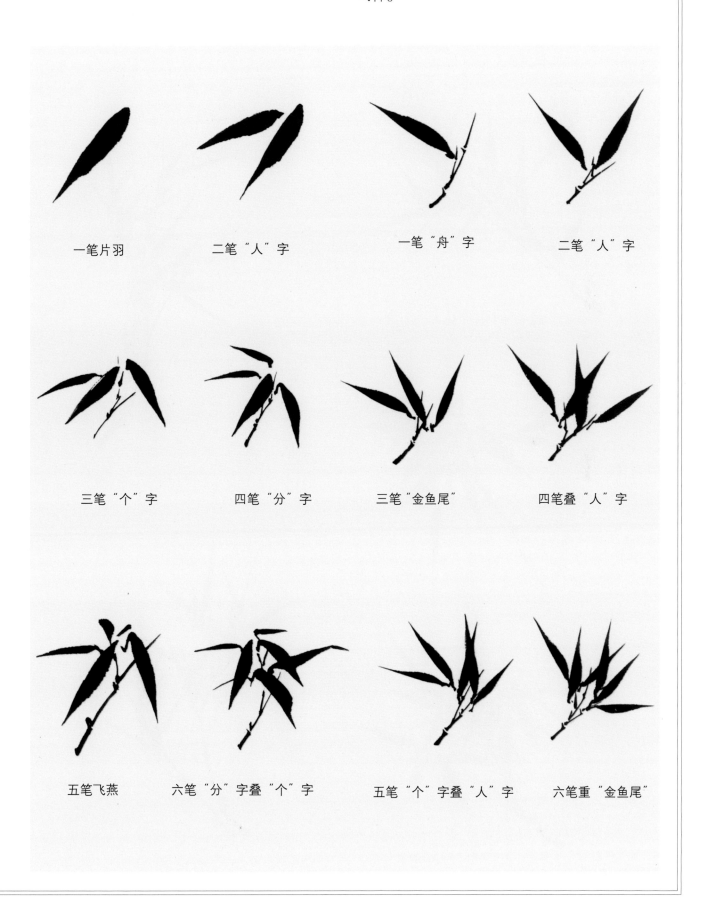

一笔片羽　　　　二笔"人"字　　　　一笔"舟"字　　　　二笔"人"字

三笔"个"字　　　四笔"分"字　　　三笔"金鱼尾"　　　四笔叠"人"字

五笔飞燕　　　六笔"分"字叠"个"字　　五笔"个"字叠"人"字　　六笔重"金鱼尾"

　　竹叶与枝的组合，发枝生叶，贵在随机生发，叶叶附枝，可参用仰叶、俯叶基本生发合理组合，并根据画面取裁，或增添、转折、向背，各有姿态。

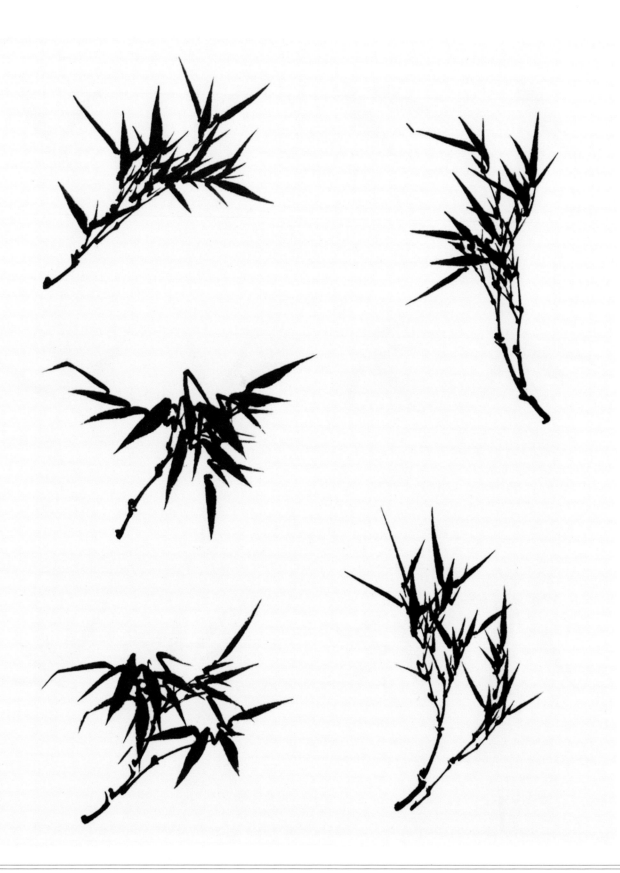

第五节　竹的多种表现形式

1. 垂叶竹：

构图时立竿枝，撇叶以"个"字、"分"字相互叠叶组合，以浓叶为正面，淡叶为背面，相互衬托。

2. 仰叶竹：

立竿发枝，有上仰奋发的精神，按叶附枝、相附生发、挺立生动，勾节要凝稳。

3. 风叶竹：

用写意笔法画竿、枝，成弧线形，有弹性，随枝转动画叶，笔到意生，俯仰回旋成风势。

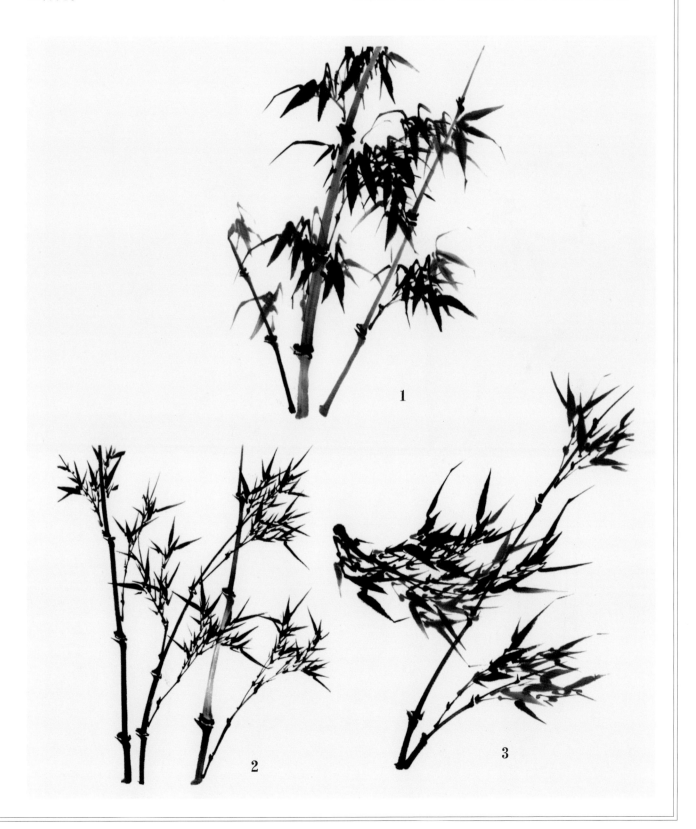

4. 雪竹：

表现雪意，首先将画纸捏皱后展开。画竿、叶用墨要浓，用笔要干，并以侧锋笔法画竿，叶下部受墨，上部留出积雪部位，以待渲染时衬托。

5. 朱竹：

朱竹画法参考墨竹的画法。主要是朱色的调配，朱砂、朱磦要加少量曙红，或水粉朱红加国画色朱砂，配上墨色石块，则更显画面丰富生动。

6. 双勾竹：

竹"双勾"，传统也称线描，用墨笔勾勒竹竿、枝叶外形的线条。掌握左、右线用笔劲利匀停，勾节也是实按虚起。构图时考虑按枝布叶的空间，前后穿插，相互掩映，做到巧妙有趣。

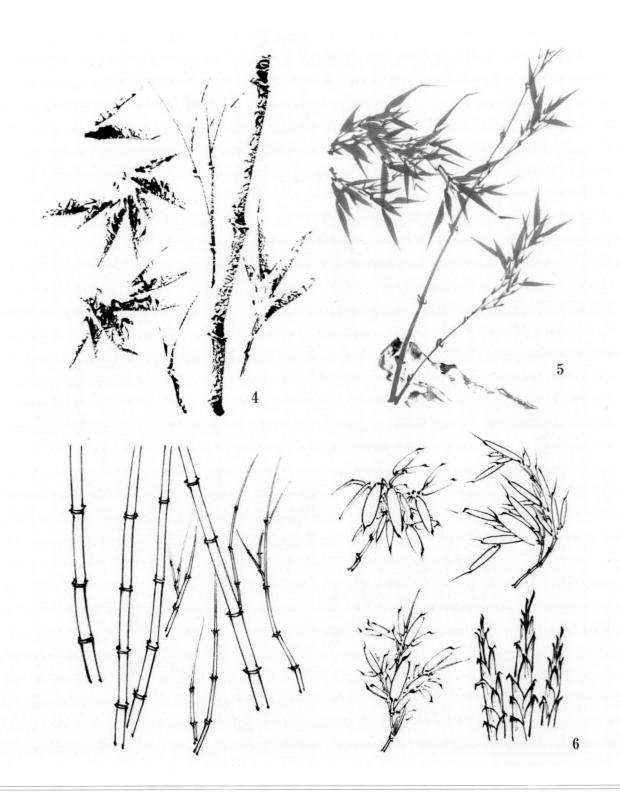

第六节　竹笋、竹根、竹鞭画法

1. 竹笋：

画竹笋用写意笔法，笔蘸淡墨，笔头稍含浓墨，由上向下，左右撇下。未干时用浓墨在笋上略点墨点，笋衣头上浓墨。

2. 竹根：

竹根较粗，用水墨画竿根部几段，勾节时顺势写根须。

3. 竹鞭：

竹鞭，稍出土，虽稍细亦须节节画出，稍干浓墨勾节，顺势勾勒根须。

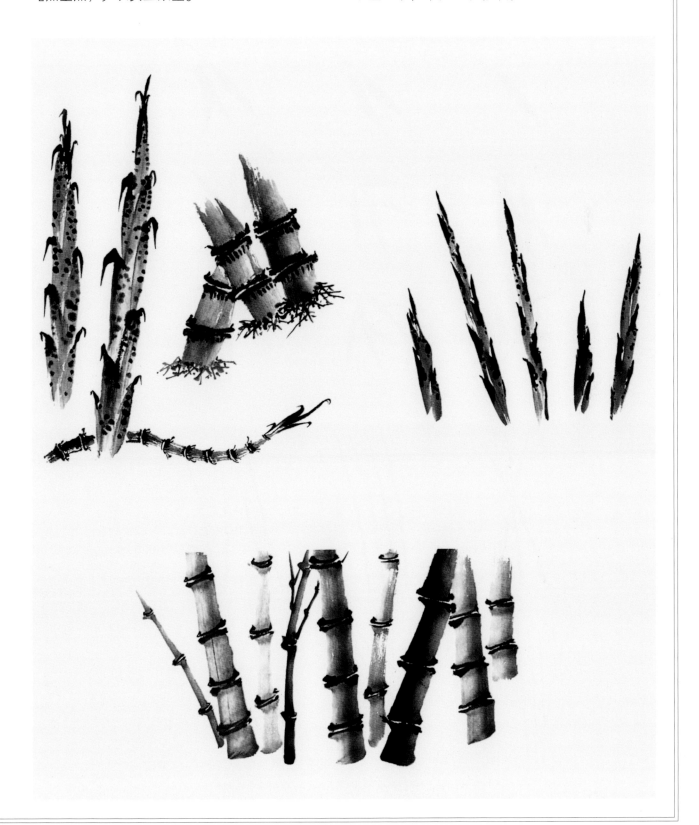

第七节　画竹忌病

1. 画叶忌病

忌后生，忌平立，忌如"又"，忌如"井"，忌蜻蜓，忌手指，忌如桃叶，忌如柳叶，忌钉头鼠尾。

2. 画竿忌病

忌鼓架，忌竿距离相等，忌节段匀长匀短，忌竿平行，忌前后不分，忌对节。

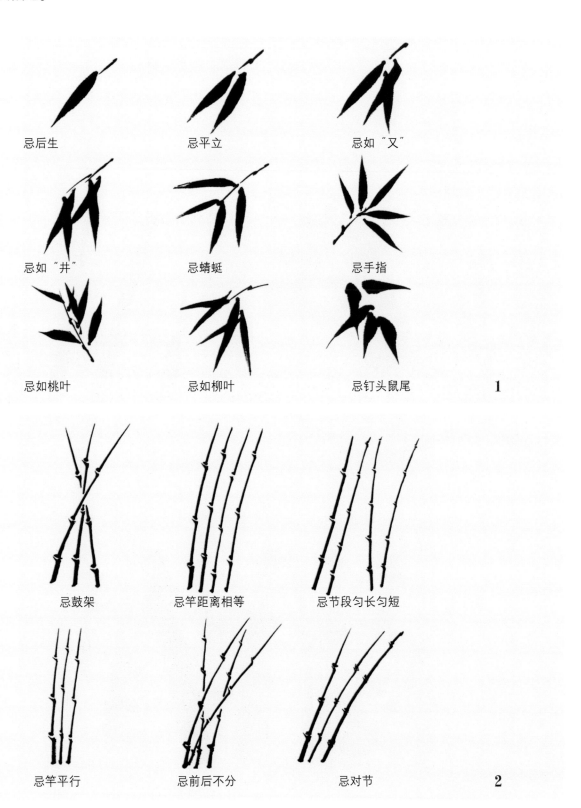

忌后生　　　　忌平立　　　　忌如"又"

忌如"井"　　　　忌蜻蜓　　　　忌手指

忌如桃叶　　　　忌如柳叶　　　　忌钉头鼠尾　　　**1**

忌鼓架　　　　忌竿距离相等　　　　忌节段匀长匀短

忌竿平行　　　　忌前后不分　　　　忌对节　　　**2**

第八节　墨竹画法

构图定稿后，在画纸左边用浓笔发竿，上下二竿成一合势。笔头调淡墨画中间，向右上画粗竿，再附一小竿，相互呼应，待墨色未干时勾节，并顺势发枝，添上小枝。

笔蘸浓墨在浓枝上按叶，参用"分"字、"个"字法布叶。下枝也用"人"字、"川"字叶法撇叶上扬，同时添小枝局部补叶，以完成局部的画面。

用浓笔再调清水，笔含清水，调成淡墨，在粗竿枝上撇叶，随后在淡竿枝上撇叶。要注意整个画面浓、淡叶的协调。在浓竹后补上石以平衡整个画面。

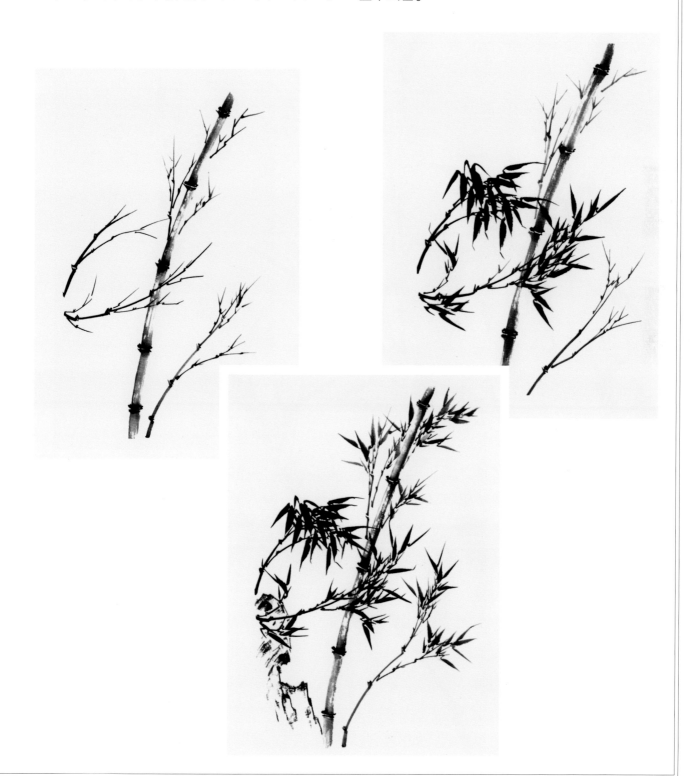

待画面干后，用淡墨调淡花青、赭石以渲染
背景，再用淡墨染出石块凸凹面。最后在右上角
题款、盖章。

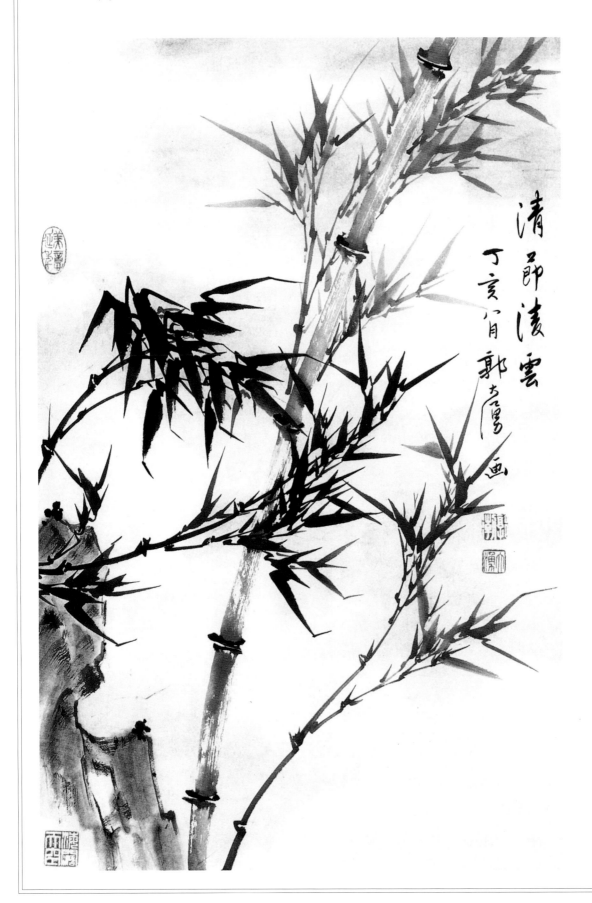

第九节 雪竹画法

将画纸捏皱，先用炭笔简单起稿，在左边用浓笔侧锋画出一丛雪竹叶，顶部留出积雪部位，再在左上边简单安排小丛雪竹叶。然后补上雪竹竿，向左倾斜。再在竹竿边画一枝小雪竹。

左边完成后，考虑在右边安排雪竹叶丛，也是平衡画面的需要。画竿时稍细并略向右倾，附上一小丛雪竹，使整个画面有前后关系。

待墨干后，将画纸打湿，用淡墨调花青、少许赭石，成淡墨青。沿竹叶、竿上下渲染，注意竿、叶上部留出积雪部位。在右上边渲染留白，加强雪意气氛。

第一遍渲染干后，再打湿纸面，在竹叶、竿留雪部位再局部渲染，更突出雪意。纸在未干之前用白粉点染一下留雪部位。在左上边用赭石加朱磦，渲染天空使画面略暗，以衬托雪竹。最后落款、盖章。

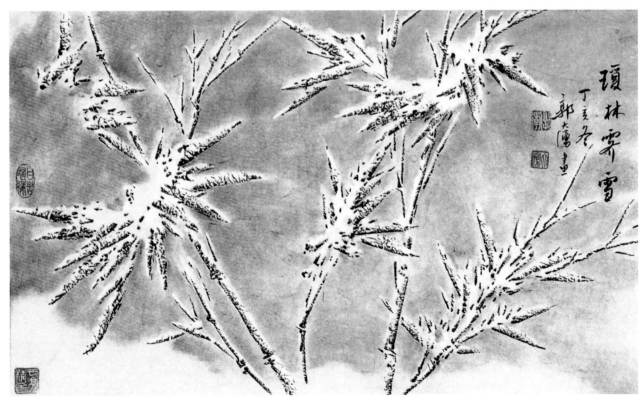

第十节　晴竹画法

　　画晴竹以仰叶为多，竹竿挺拔向上，竹枝各竿段间交替发枝，布叶以叠"人"字、"个"字，二三叶一聚，四五叶成一小丛。叠叶时注意密处防闷，疏处防零乱。

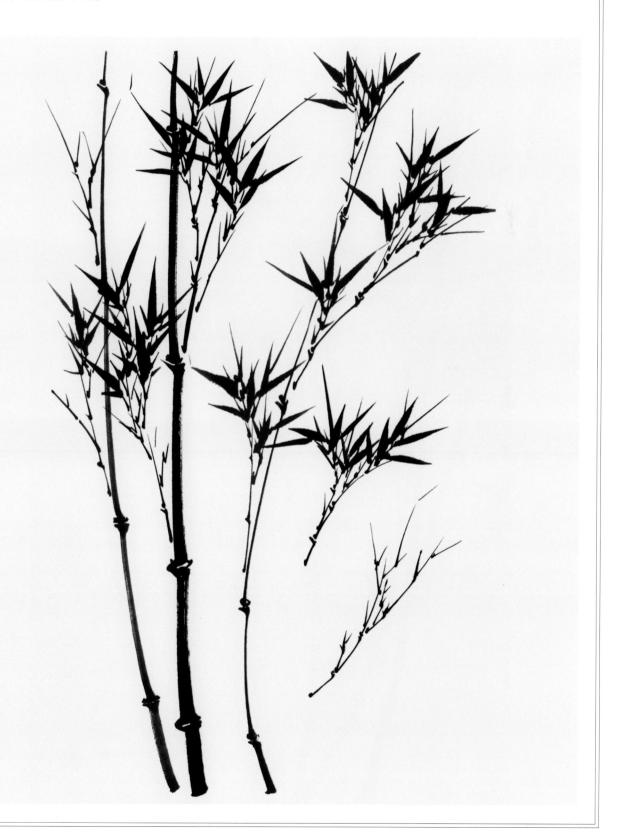

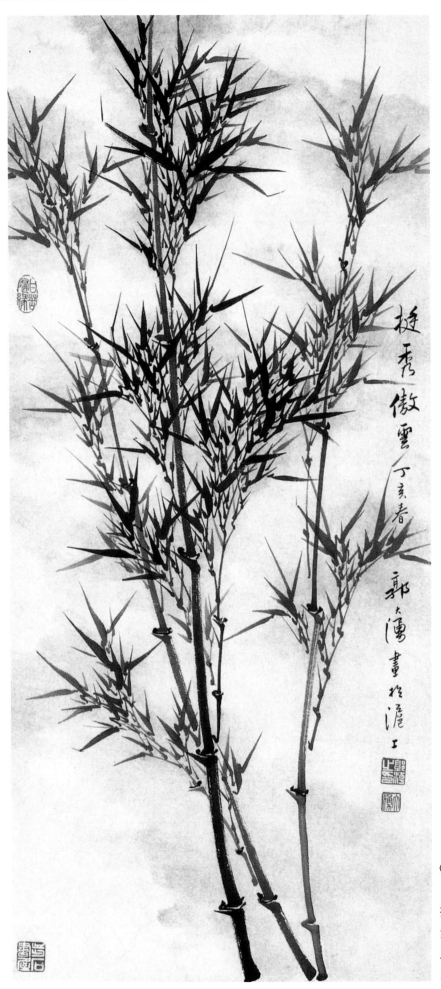

《挺秀傲云》

　　图中以立竿分主次，浓淡分前后，按叶也前浓后淡，叶口上扬，交叠自然，使竹宁静、清逸、傲立。注意前后布叶要密疏呼应，画面有轻松、爽朗的感觉。

第十一节　风竹画法

　　写风竹要按风势顺意，俯仰婉转，竿、枝要有弹性。可用行、草书法，笔意连绵，气势连贯飞动。

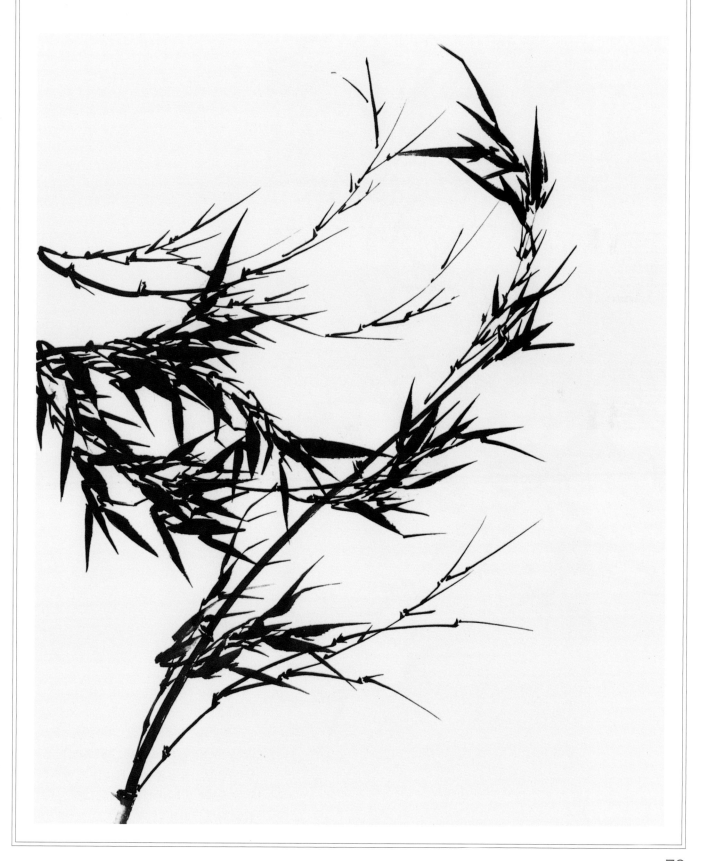

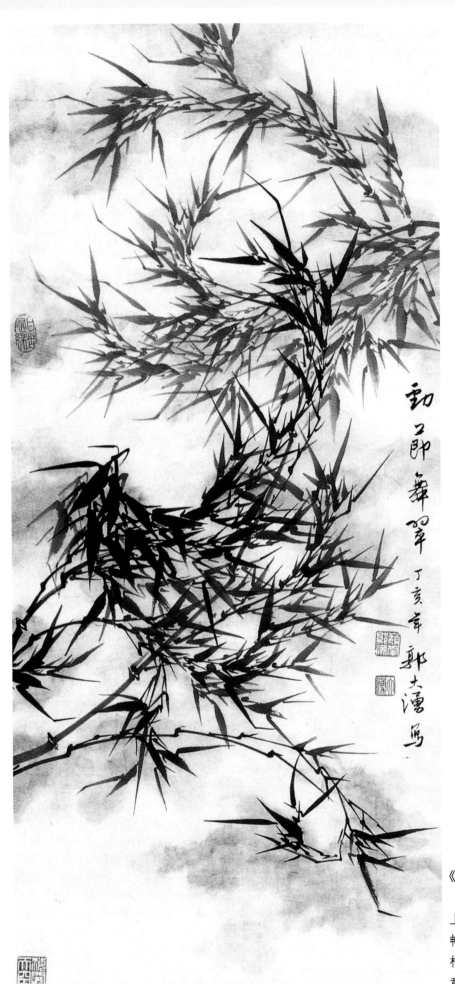

劲节舞翠 丁亥秋 郭大涌写

《动节舞翠》

　　构图时下部用浓墨，竿枝叶上扬，上部竿枝叶以淡墨下俯，使画面有流畅的动感，并在密处留有活眼以透气，相互交错，以示劲风回转的动感。注意枝附竿、叶附枝。

第十二节　雨竹画法

　　雨中之竹以垂叶为主，竹竿倾斜。作画时笔蘸清水，再蘸浓墨，用写意法落笔，充分发挥笔头中含的浓、淡墨，浓淡竹叶墨色相互渗化，水墨淋漓，表现酣畅的雨意。

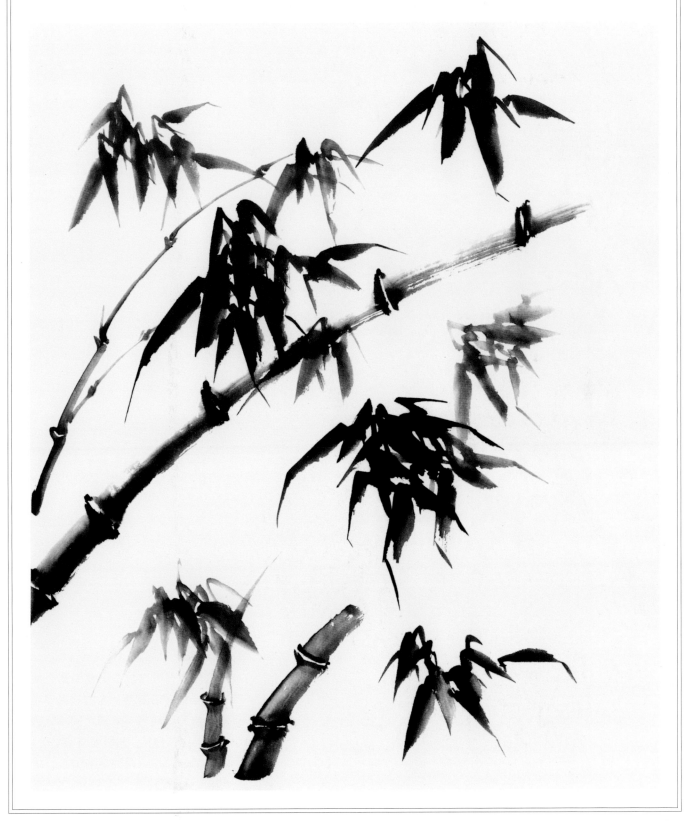

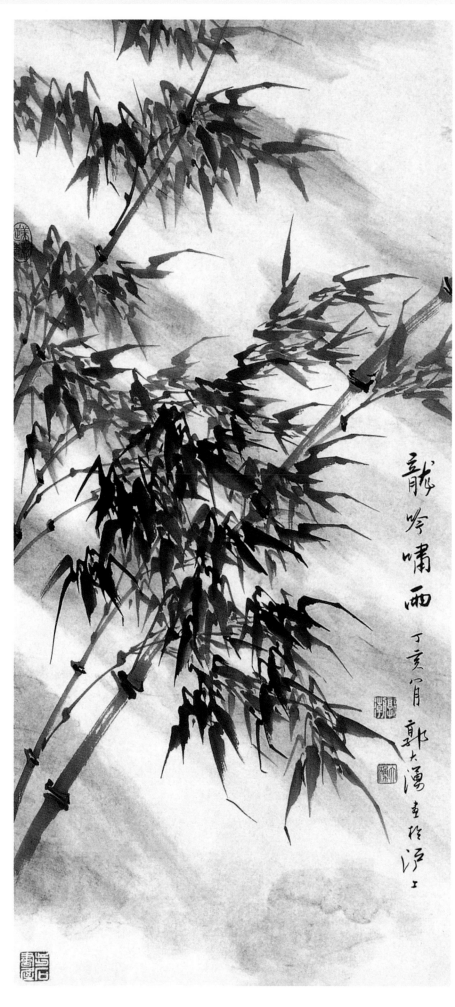

《龙吟啸雨》

以斜风雨竹布局，笔蘸浓墨再蘸清水，按垂叶法落墨，左右布叶，再以淡墨水分出前后，浓淡之间相互渗化并留活眼。弯竿、垂枝要连接丛叶。画幅干后，可按风雨之意渲染，以表现出烟雨的朦胧。

第十三节　雪竹画法

　　画雪竹，先将画纸捏皱，画竿、叶要侧锋用笔，先画叶，后画竿，枝连接各丛叶。最后渲染竿、叶四周，墨色要浓，落笔时考虑叶、竿上部留白，墨折意连。留白处的渲染更能显出雪意。

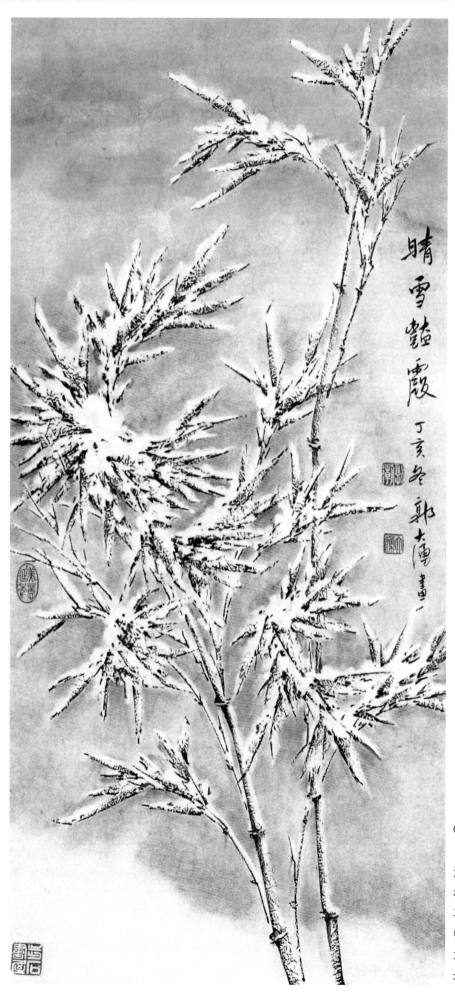

晴雪艳霞
丁亥冬
郭大海画

《晴雪艳霞》

　　雪竹布图时分前后两部分，先用浓墨按每丛竹叶侧锋撇叶，再画竿、枝连接。上端留空白，干后再打湿压平。用淡墨加淡花青、赭石，以渲染留白处烘托出积雪。再在右上端用赭石加淡墨烘染天空，使画面在寒冷中有暖意，并起到衬托白雪的作用。

第十四节　四色竹画法

　　四色竹寓意一年四季竹的生长不衰、平安长乐。四色即朱色、墨色、绿色、双勾（白色）。以墨色、朱色、绿色、双勾搭配构图，其中的朱色调配参用前文朱竹画法。

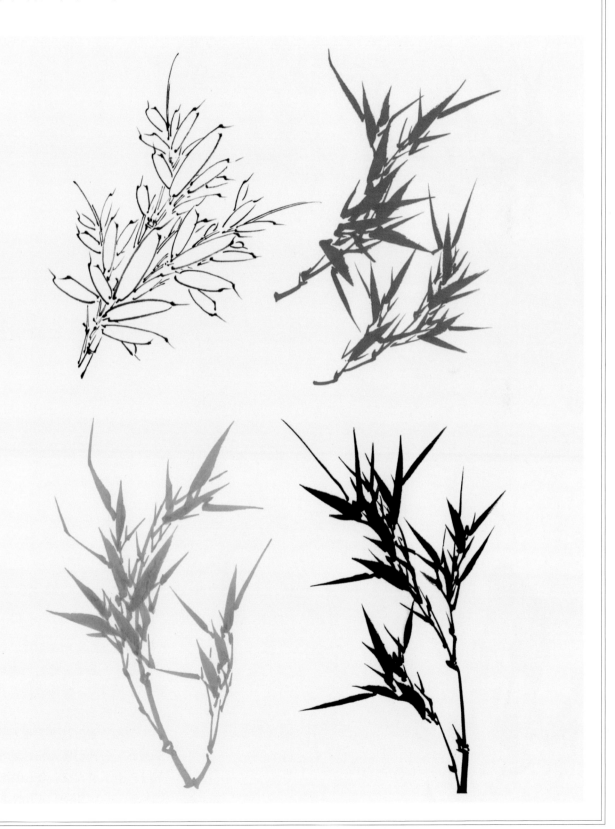

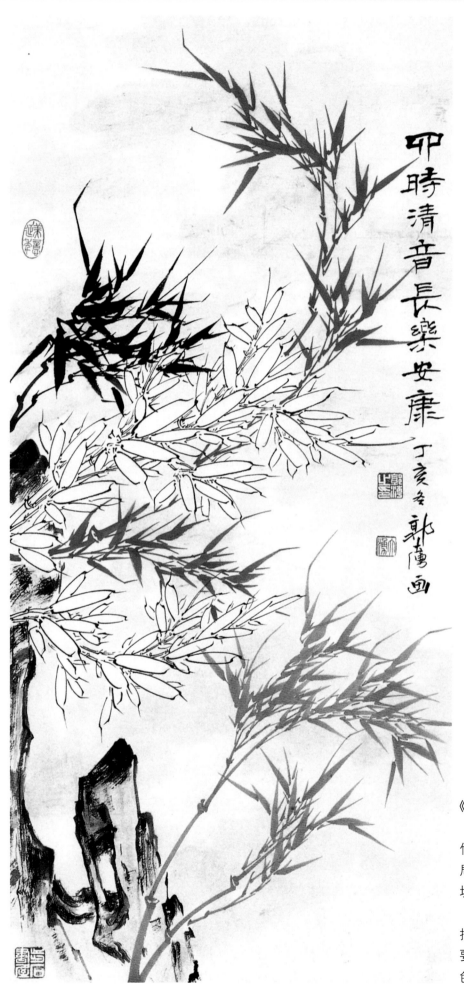

四時清音長樂安康 丁亥冬 郭陽畫

《四时清音》

先以双勾画竹布局部，然后画朱竹、墨竹，最后补绿竹。收拾时，可局部补笔穿插，连接全部，并补填石块，以衬托双勾竹。

勾勒竹竿、叶，要相互掩映，穿插有致，各局部有疏密、聚散，画面要求平衡。所配墨石，须用淡赭石色染。

第十五节　双勾竹画法

以双线条勾勒竹、竿、叶、枝的外形。用笔勾勒要顿挫有力，行笔缓重舒畅。可先画竿，留白处补上丛叶；也可先画丛叶，后补竿；还可边画叶边补竿。

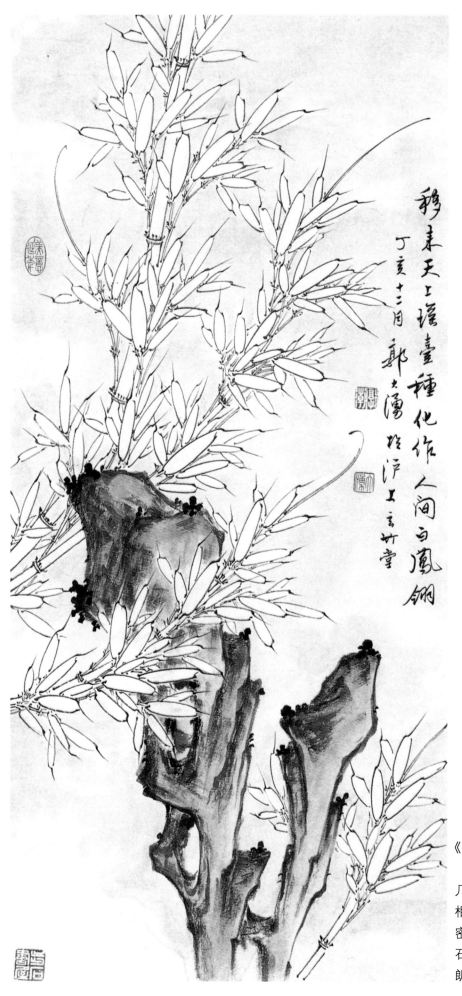

移来天上瑶臺種
他作人間白鳳翎
丁亥十三月
郭大濤於滬上玄妙堂

《竹石图》

　　此图可用晴竹笔法画。先画前面
几组竹叶，再连枝，之后勾勒竹竿，
相互掩映，穿插有致。布叶时注意疏
密、聚散、平衡。竹竿下方补上奇
石，用淡赭石色烘染，衬托出闲适舒
朗之感。

五、菊花基本画法

第一节　菊花花朵画法

由于菊花品种繁多，在写意花鸟画里都注重笔趣，追求气韵和意境。因此，画家为了容易表现，一般都画"平头菊"和"攒顶菊"两种。表现方法上用双勾填色和没骨点乤法。

1. 平头单瓣菊画法：

用狼毫笔蘸墨调成淡墨双勾花瓣。画时注意花瓣以花心为圆心向外放射，花瓣要有宽窄变化。待干后花瓣填白色，花心用大白云先蘸藤黄调到笔肚，笔尖蘸少许赭石略调，接着用侧锋画，待将干用原先之笔的笔尖蘸赭石点花蕊。最后用草绿在花的外轮廓渲染。

2. 平头重瓣菊的画法：

即在平头单瓣菊的外围空隙的地方（两瓣交界处）画上花瓣，并在添上两圈或更多的花瓣时注意瓣根对向花心。待干后用白色从内到外填花瓣，花心用草绿画，干后用草绿在花的外轮廓渲染，用胭脂点花蕊。

3. 浅色画法：

用赭墨勾出花形，待干后再以淡胭脂水从花心向外渲染，花瓣尖处可留些白，接着用淡草绿勾外轮廓。

4. 勾填画法：

用重胭脂色勾花形，后用淡胭脂水从内向外画，瓣尖处留白。再用胭脂调墨点花蕊。

5. 破色画法：

先用曙红调至笔根，笔尖再蘸少许胭脂调，用没骨点乤法，从瓣心处画起，将干未干时，用重胭脂从内到外双勾。

平头单瓣菊

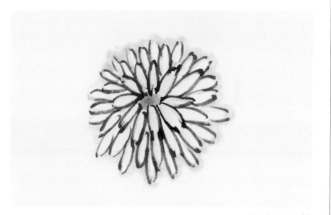

平头重瓣菊

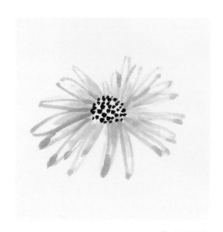

浅色画法

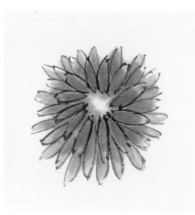

勾填画法

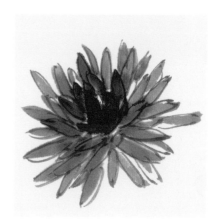

破色画法

第二节　菊花叶子画法

　　用大白云笔湿水后蘸浓墨调成淡墨，再在笔尖前略调浓墨，用侧锋从中间画，第一笔从上到下，第二笔从下往上（也可一笔画成），第三、第四笔也从上到下，最后画左面。将干未干时，用浓墨勾叶筋（用狼毫笔蘸浓墨调到重墨，笔尖再蘸浓墨略调），勾筋时先勾主筋，再勾次筋。

画叶步骤图

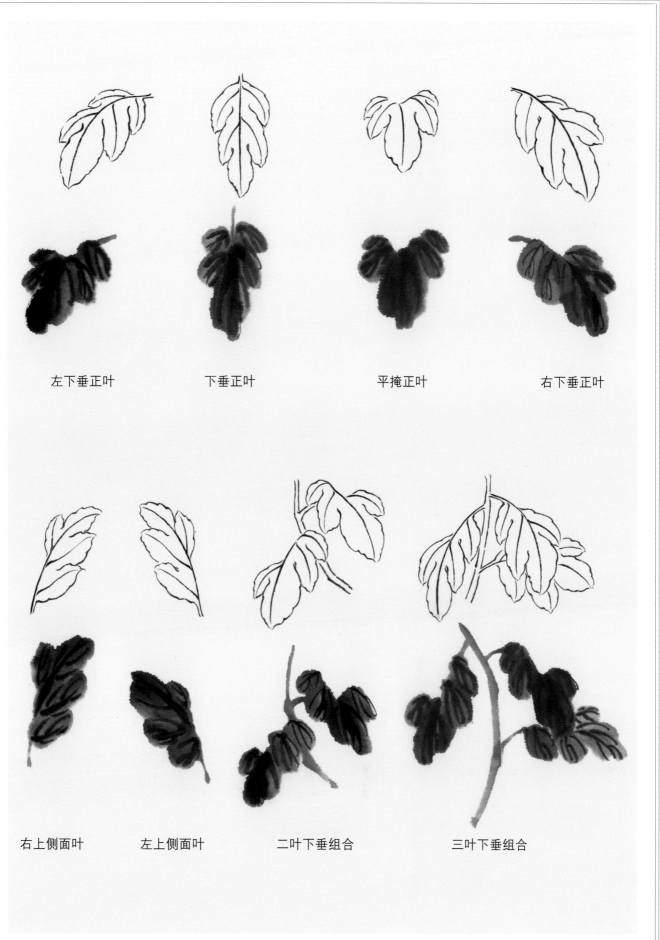

左下垂正叶　　　　　下垂正叶　　　　　平掩正叶　　　　　右下垂正叶

右上侧面叶　　　　　左上侧面叶　　　　　二叶下垂组合　　　　　三叶下垂组合

叶子参考图例

1

同时要注意花瓣的粗细和长
短不宜混乱。

2

花瓣用藤黄加些曙红调至
橘黄色，画时笔尖再蘸少许曙
红，用没骨点厾法由外向内一
笔一笔画。

3　　花瓣全部完成后再添加
上花托。

菊花花头步骤图

第三节　整株菊花画法

首先，用淡墨勾出花朵与花苞，注意花朵的疏密、高低及形态的变化。接着用草绿画菊花的茎。

其次，用大白云笔先蘸藤黄，加入少许花青调成草绿色至笔根，然后笔尖再蘸花青略调到笔肚画叶子和花托，叶子要有前后、左右、俯仰、浓淡、大小、虚实变化。

最后，将干未干时，用浓墨勾叶筋（用狼毫笔蘸浓墨调到重墨，笔尖再蘸浓墨略调）。

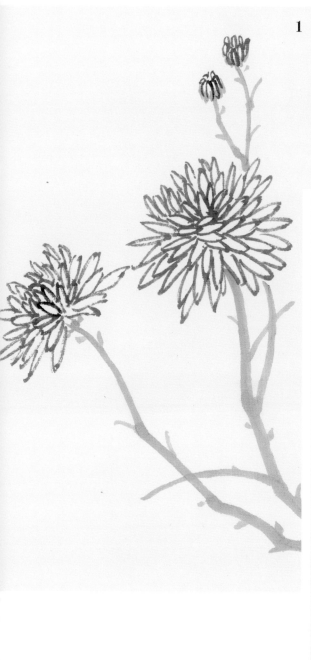

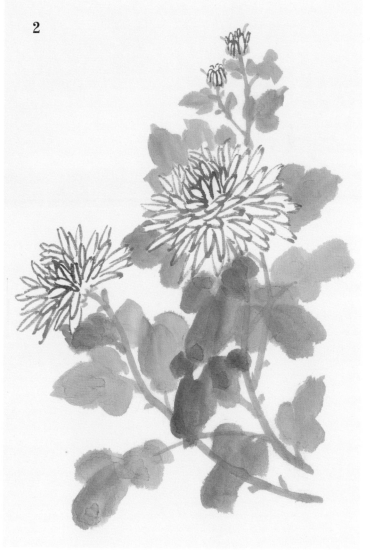

3

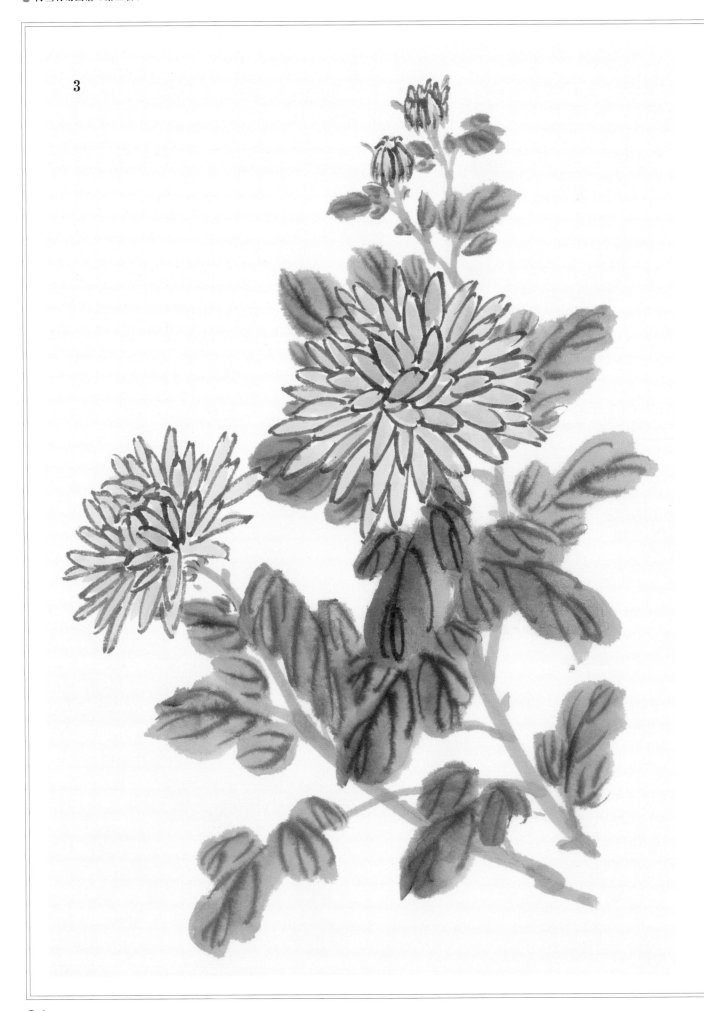

先确定所要画的整个位置，将开放的和半开的花苞画好。

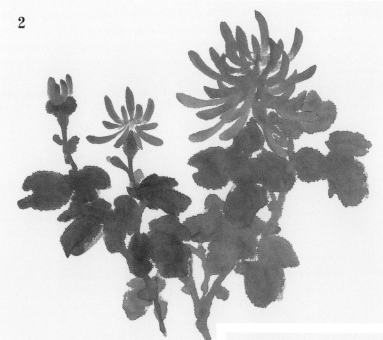

然后再添上花托、叶子和花茎。

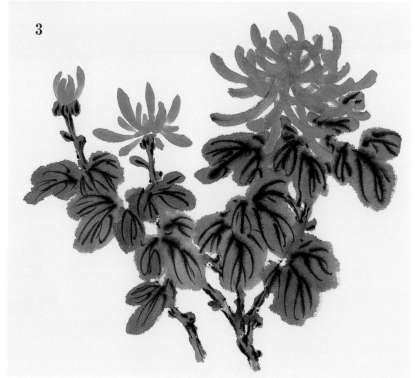

趁湿将叶子的筋勾好，包括花托和花茎边沿自然地勾勒一下。

菊花步骤图

第四节　单瓣菊花画法

花朵画法：

　　画白色花一般可在色纸上直接用没骨点乱法画出花形。首先用大白云笔含白色至笔根，笔略带侧锋画出舌状花瓣，画时注意花瓣以花心为圆心向外放射。花瓣要有宽有窄变化。接着画花心。花心用大白云先蘸藤黄调到笔肚，笔尖蘸少许赭石略调，用侧锋画，待将干后用原先之笔笔尖蘸赭石点花蕊。最后用酞青或花青在花的外轮廓渲染。

叶子画法：

　　用大白云笔含淡墨至笔根，笔尖处蘸少许浓墨略调，用侧锋从左上往右下，第二笔相同。第三笔左下往右上，最后一笔左上往右下。待叶子将干未干时，狼毫笔蘸浓墨调成重墨，笔尖再蘸浓墨略调画叶筋，叶子干后用酞青或花青色在墨叶上渲染。

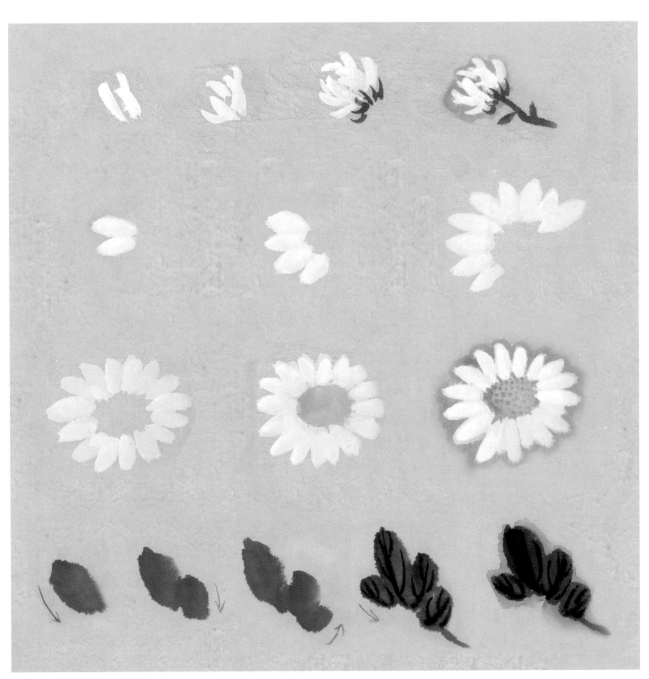

平头单瓣菊花没骨点乱法

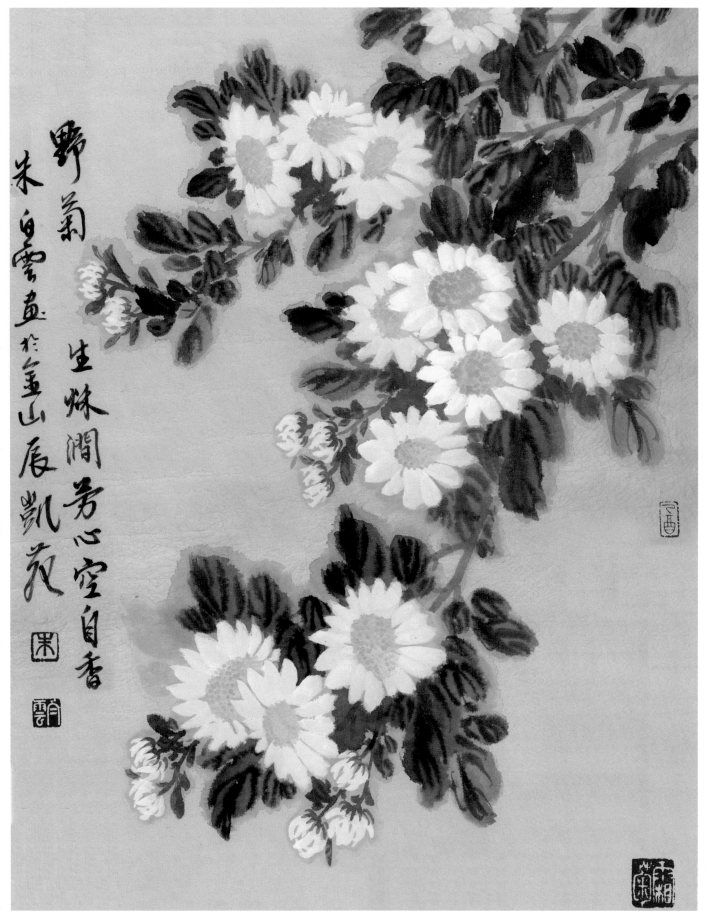

野菊

朱自畫
生姝潤芳心空自香
畫於金山辰凱花

《野菊》

此图为下垂式构图，盛开的花朵为画面增添了层次感。花朵要注意疏密、高低及形态变化。在画完花与叶子后，须用酞青或花青色在白花的外轮廓、墨叶和茎上渲染。

第五节　多层菊花画法

花朵画法：

先用狼毫笔蘸浓墨调成淡墨，笔尖略调浓墨，从瓣心处画起，围绕花心逐渐向外伸展，瓣根对向花心，花瓣之间要有参差、粗细、大小、疏密、长短的变化，画到外形满意为好。笔含藤黄色至笔根，笔尖再蘸少许赭石略调，从内填到外不能平涂，颜色不碍墨线，要见笔触，花瓣不一定要填满，填满显得呆板。

叶子画法：

用大白云笔先蘸藤黄，加入少许花青调成草绿色至笔根，然后笔尖再蘸花青略调到笔肚。第一、第二笔用侧锋从左上往右下，第三笔从上到下，第四笔从右上到左下，第五笔从左上往右下。叶子要有前后、左右、俯仰、浓淡、大小、虚实变化。

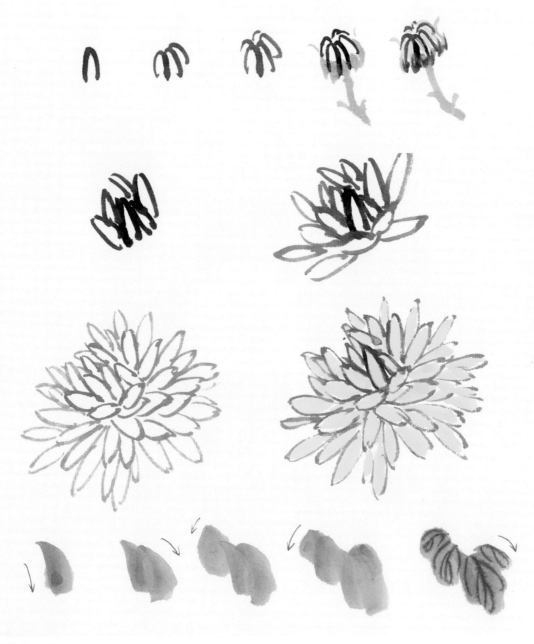

攒顶多层菊花画法

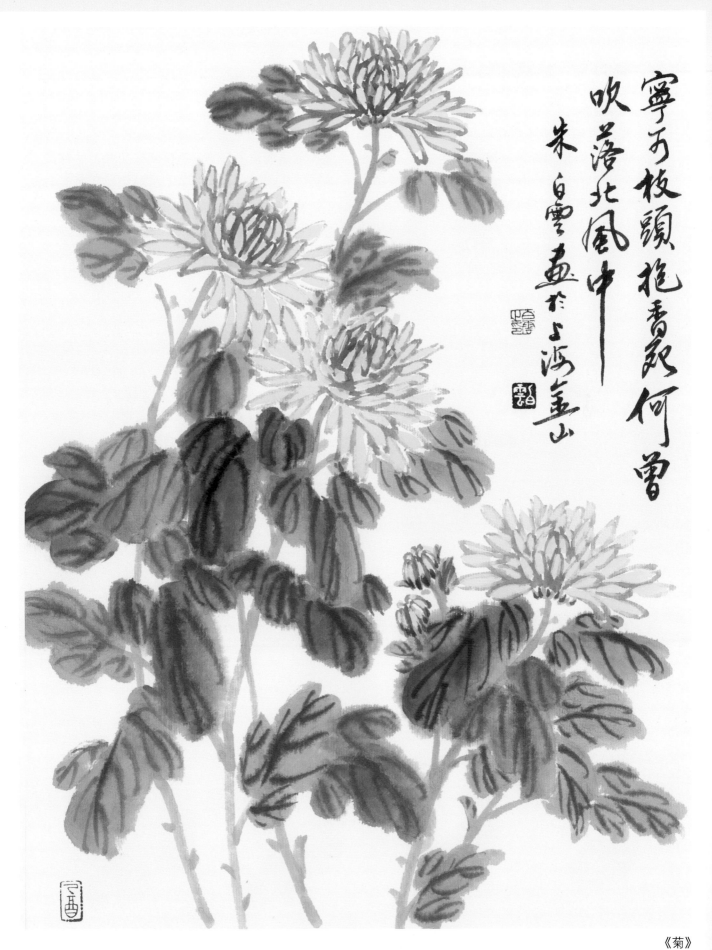

宁可枝头抱香死 何曾吹落北风中 朱白雪画于上海翠山

《菊》

　　此幅画面构图较饱满。注意在上菊花颜色时，应先笔含藤黄色至笔根，再用笔尖蘸少许赭石略调，运笔宜从里画到外。

第六节　水墨画菊法

花朵画法：

先用狼毫笔蘸浓墨调成淡墨，笔尖略调浓墨，从瓣心处用中锋勾花瓣(花瓣舌状)，画时注意花瓣以花心为圆心向外放射，花瓣要有虚实变化，画第二层花瓣在内层两瓣交界处，第三层也相同。

叶子画法：

用大白云笔湿水后蘸浓墨调成淡墨，再在笔尖前略调浓墨，第一笔用侧锋从左上往右下，第二、第三笔从右往左下，第四笔也从左上到右下。将干未干时，用浓墨勾叶筋（用狼毫笔蘸浓墨调到重墨，笔尖再蘸浓墨略调），勾筋时先勾主筋，再勾次筋。

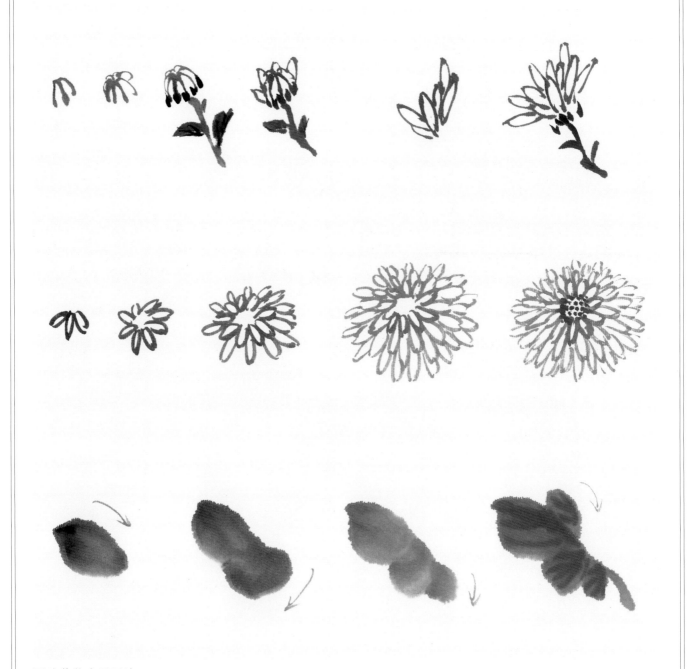

平头菊花水墨画法

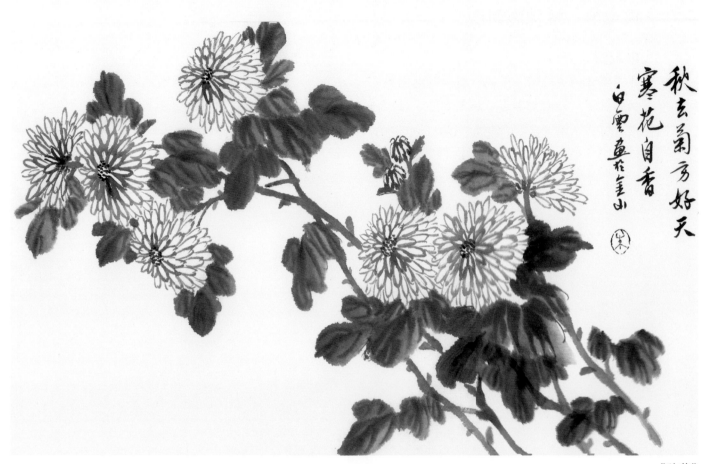

秋来菊傍好天
寒花自香
白雪画於金山

《秋菊》

 此画为横式构图,整个菊花为斜向走势,落款起了平衡作用。注意画面中的花朵、花苞要有疏密、高低及形态的变化。叶子要有前后、左右、俯仰、浓淡、大小、虚实变化,且梗茎交叉有致。在所画的叶子将干未干时,应先从深叶开始勾起叶筋,再逐渐勾到淡叶。

第七节　没骨画菊法

花朵画法：

先用曙红调至笔根，笔尖再蘸少许胭脂色，用没骨点乱法从瓣心处画起，从内到外。画时注意花瓣的粗细、长短、深淡的变化。

叶子画法：

用大白云笔含花青至笔根，然后笔尖蘸少许浓墨略调，用侧峰从右上到左下，第二笔相同，第三笔从左往右，第四笔从上往下。待叶子将干未干时，狼毫笔蘸浓墨调成重墨，笔尖再蘸浓墨略调画叶筋。

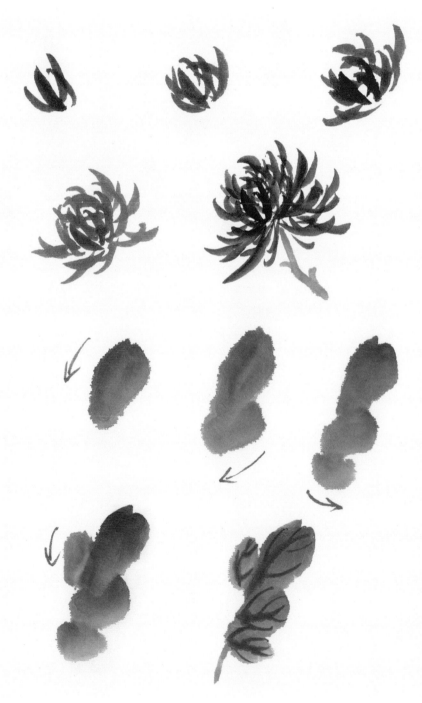

攒顶多层菊花没骨点乱法

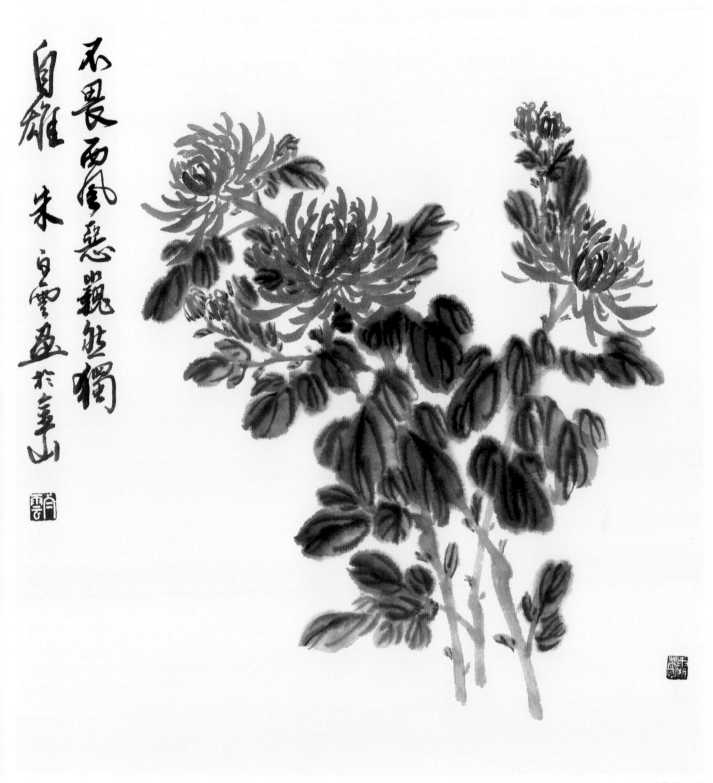

不畏西風惡
巍然獨自雄
朱白雪畫於華山

《菊花图》

此图为上插式构图，注意花朵的疏密、高低及形态的变化。叶子要有前后、左右、俯仰、浓淡、大小、虚实变化。

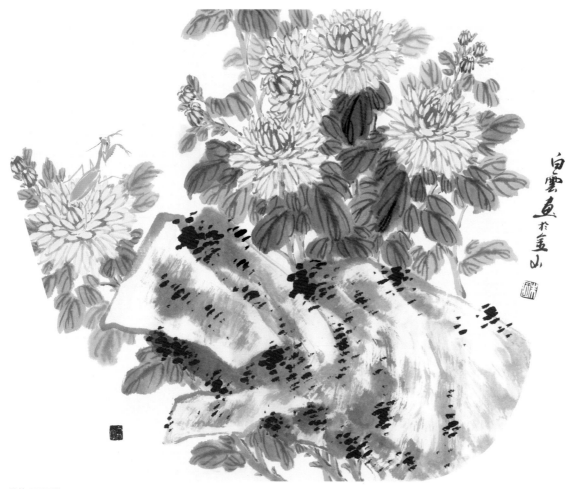

《菊石图》

　　此是一幅宫扇的菊石图，前景的石头采用边勾边皴画法，中景以数枝秋菊，用草绿衬托金色花朵。整幅画构图上相互关联，用色上相互衬托，形成一个和谐的整体。

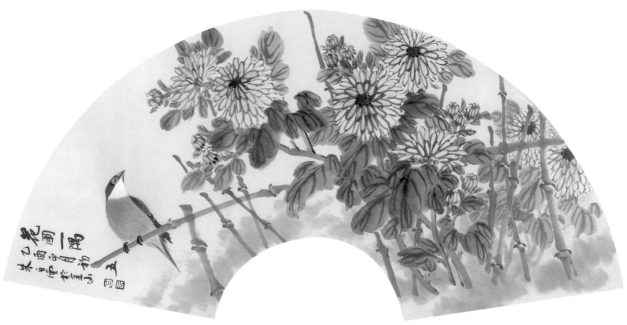

《花圃一隅》

　　此扇面以数枝斜向菊花于矮篱前后，绽放争秋。数杆枯竹篱，一只鸟栖于左面枯竹篱上侧颈仰望，使画面稳定平衡。整幅画生动穿插，密而不乱。

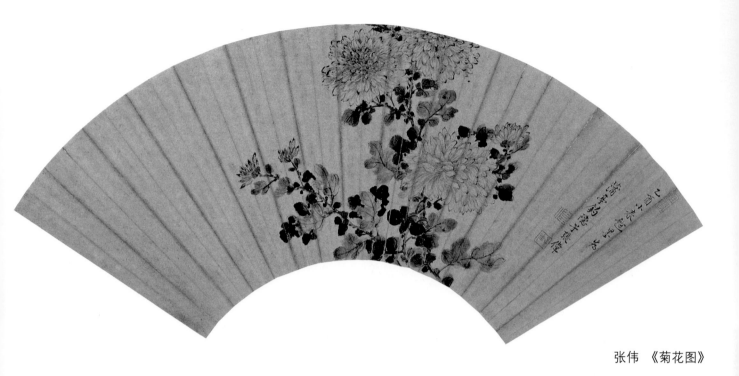

张伟 《菊花图》

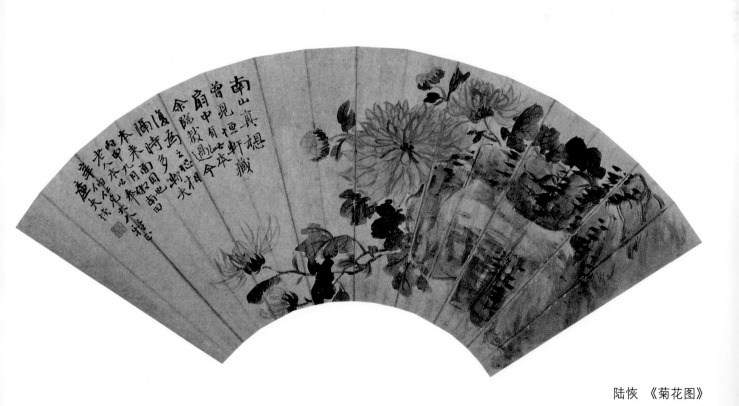

陆恢 《菊花图》

六、范 图

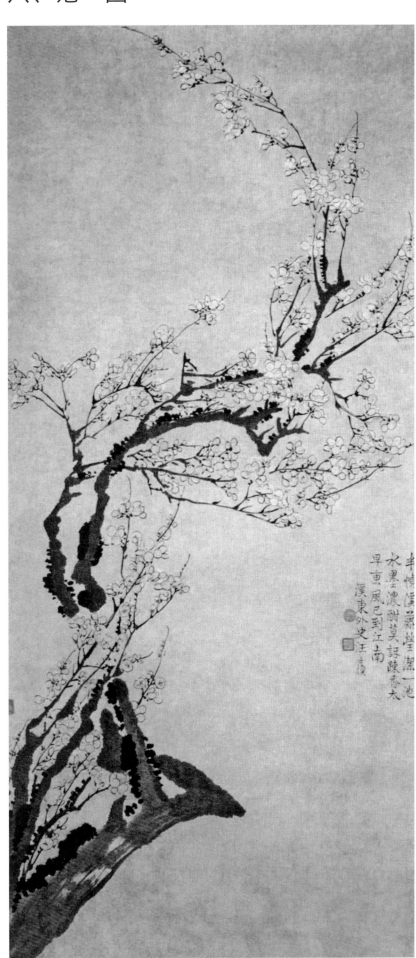

半幅溪藤墨一池
水墨浓澍莫误疏春太
早东风已到江南

溪东外史汪士慎

《梅花图》 [清] 汪士慎
　　图绘一株生机盎然的梅树，盛开的梅花洁白无瑕，交错的枝干扶摇向上，表现了梅作为花中君子，具有"不恋世间佳丽地，独上寒山称骄子"的高逸之气。

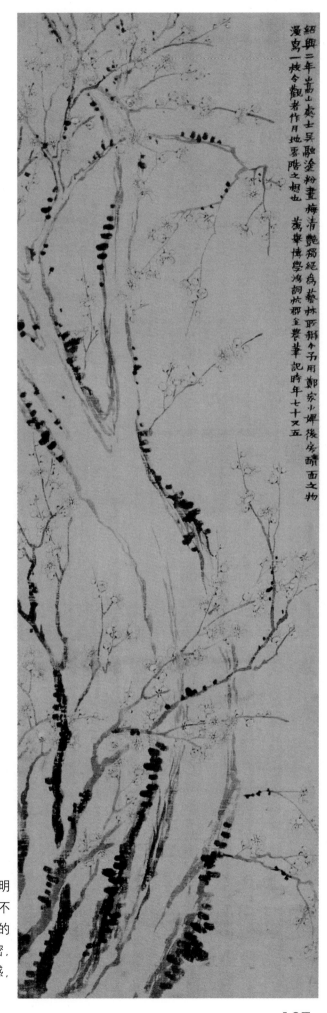

《冰姿倩影图》 [明] 文徵明

　　文徵明的画法，在用笔上有粗、细不同的风格，这幅梅花是属于用笔粗放的一类。在构图上，枝干的交叉盘屈、疏密，既富有变化，有虚有实，又有苍劲的质感，充满生机。

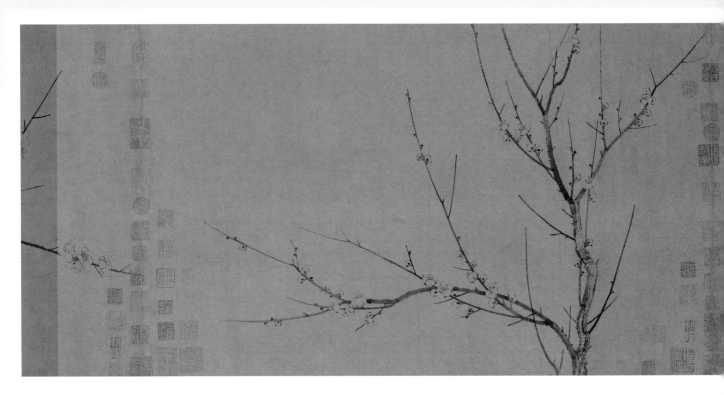

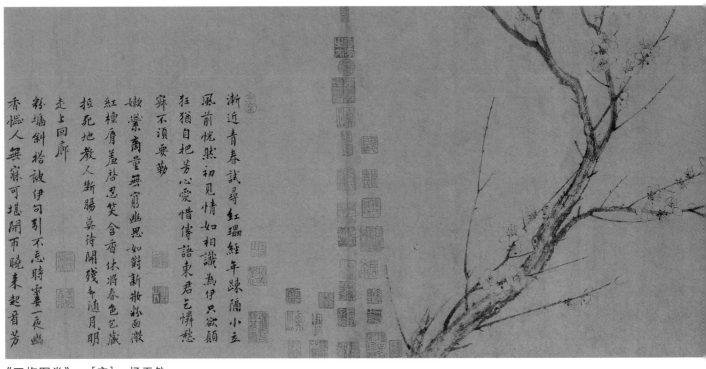

《四梅图卷》　[宋]　杨无咎

　　画梅须有风格，风格宜瘦，不在肥耳。杨补之为华光和尚入室弟子，其瘦处如鹭立寒汀，不欲为人作近玩也。（金农《冬心画梅题记》）

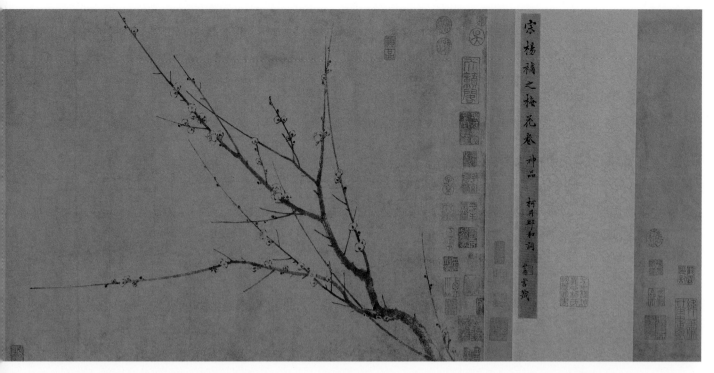

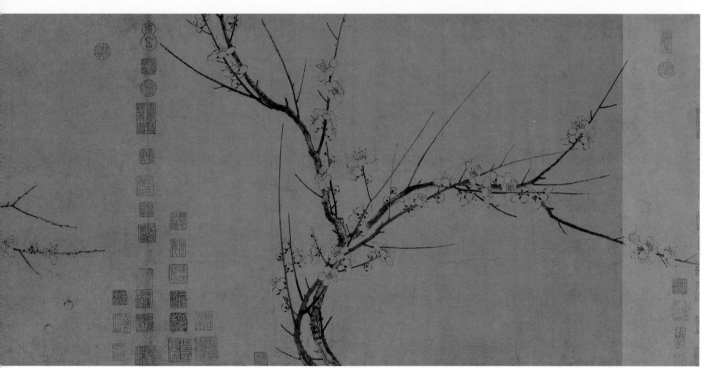

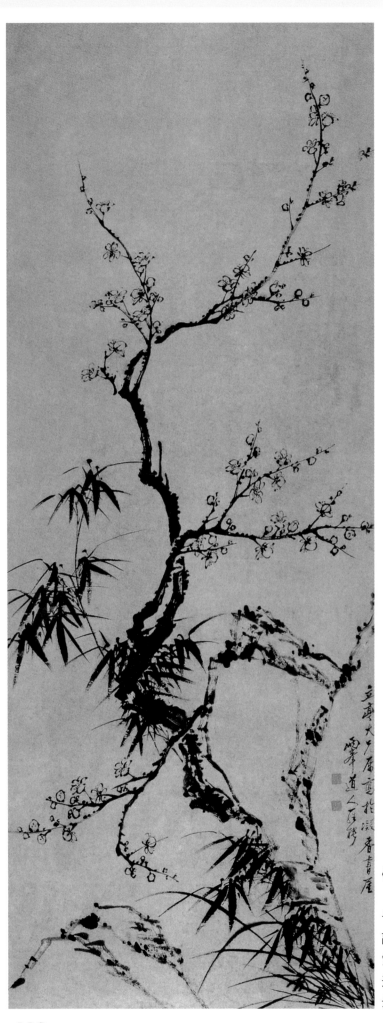

《梅竹图》 [清] 罗聘

　　罗聘对于传统梅画技法的学习不拘泥于一家一派，而是博采众长，并且能够在融会贯通的基础上自成一体。罗聘最终以繁花密枝式的构图、古拙质朴的笔法和秀逸典雅的审美格调，成为"扬州画派"中最有影响力的梅画代表人物。

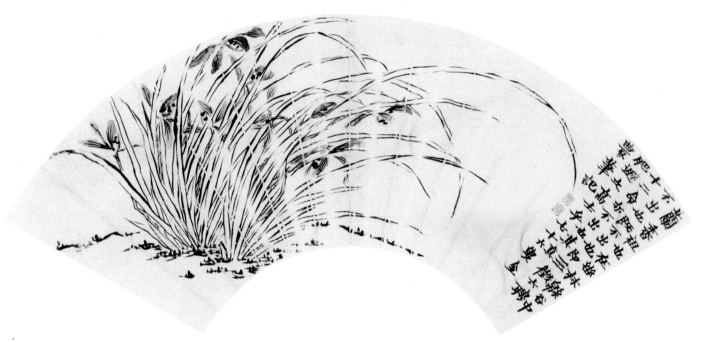

《双勾兰花》扇面　[清]　罗聘
露下芳苞折紫英，夜深香霭近人清。
援琴欲鼓不成调，一片楚江空月明。
（陈淳《幽兰》）

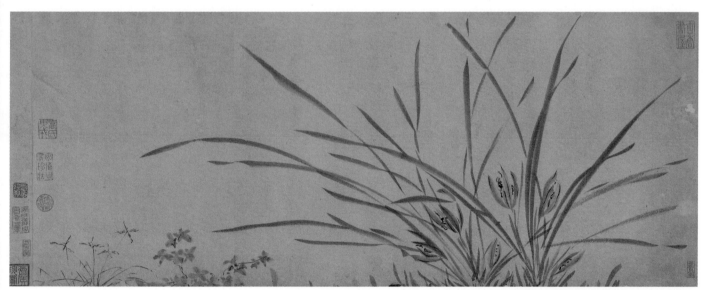

《墨兰图》（局部）[宋]　赵孟坚
用墨写兰，笔调劲利而舒卷，清爽而秀雅。画上春兰两
株，丛生草地，鲜花盛开，如蝶起舞，给人以清新的快感。

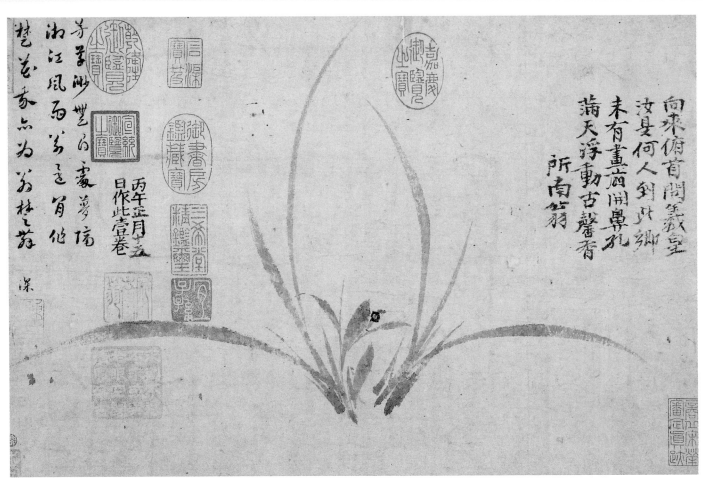

《墨兰图》（局部） ［宋］ 郑思肖

　　向来俯首问羲皇，汝是何人到此乡。

　　未有画前开鼻孔，满天浮动古馨香。

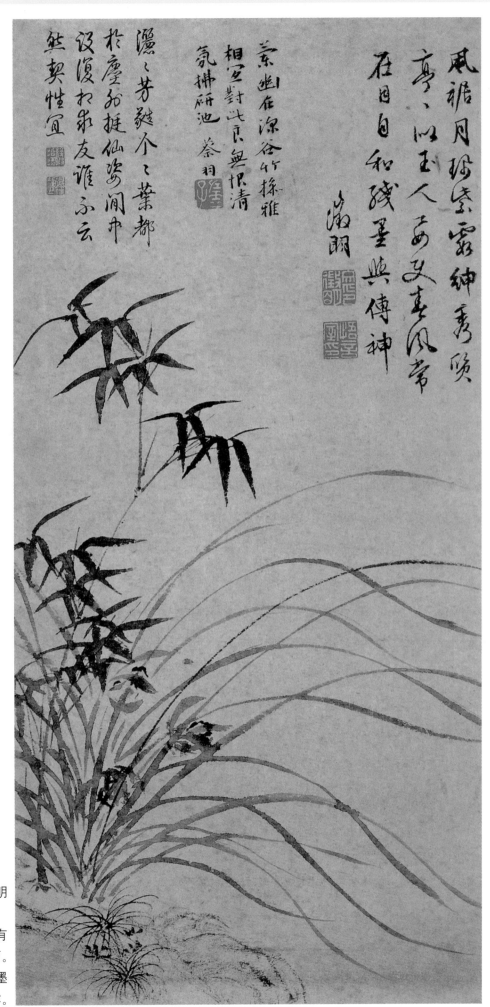

《兰竹图》 [明] 文徵明
图中兰叶、兰花以淡墨描绘，墨色温润，行笔轻盈流利，行转有致。竹子则以浓墨出之，劲健潇洒。作者尽情挥洒，充分表现出了笔墨的逸趣，是一幅典型的文人画佳作。

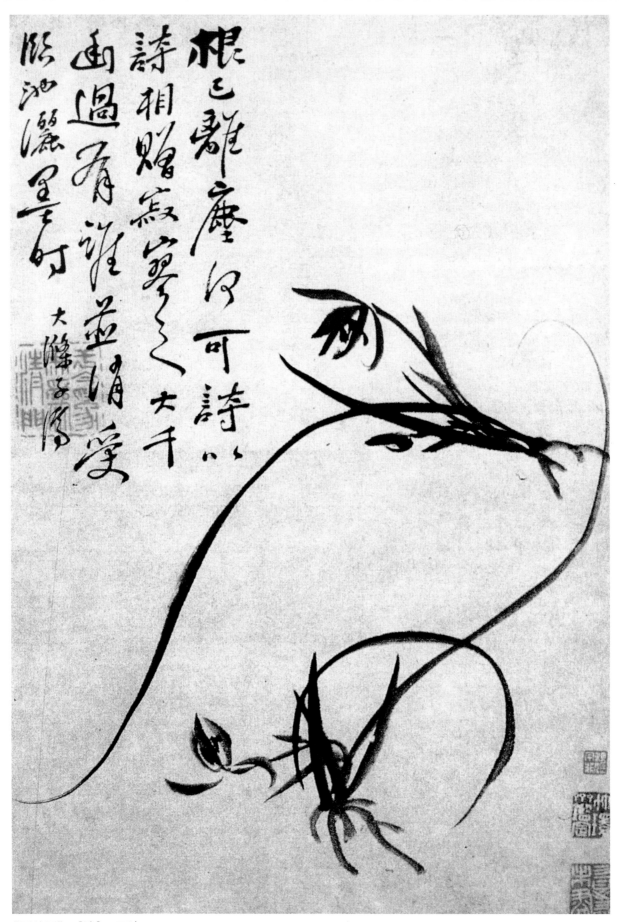

根之离尘何可诗以

诗相赠寂寞之大千

画过眼谁盞消受

临池漓漓墨衬 大滌子济

《墨兰图》 〔清〕 石涛

　　上下两株墨兰，笔法既飞动飘逸又厚重，生动至极，是石涛作品中不可
多得之佳作。

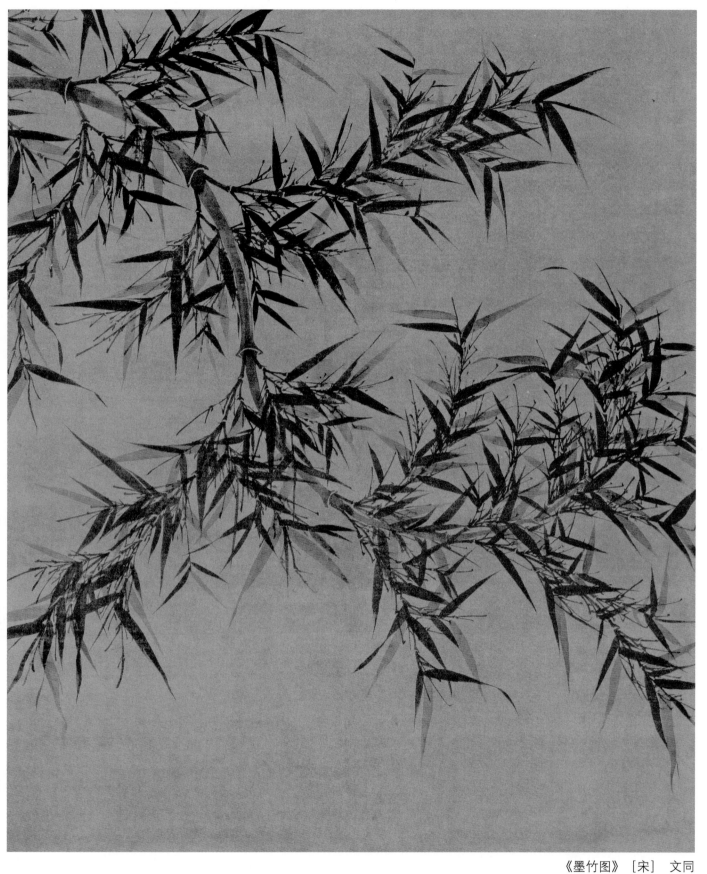

《墨竹图》［宋］ 文同

画中的一枝墨竹，竹叶和竹枝从左上方垂下，再往右方微迎而上，寓屈
服中隐有劲拔的生机。此画不但是客观观察与笔墨技巧的呈现，也是士大夫
人格与节操的隐喻。

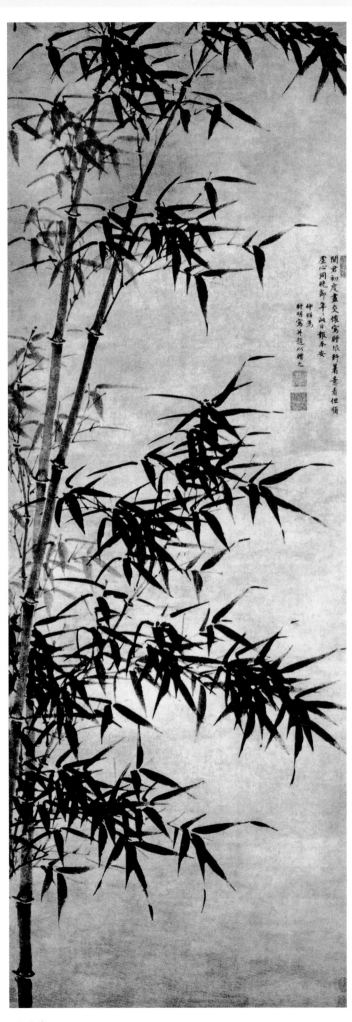

《墨竹图》 [明] 夏昶

　　竹叶的安排错落有致,落墨即成,
不见复笔,并以墨色浓淡分出前后,
层次分明。竹节用笔劲利道健,竿瘦
而叶肥。笔势变化多端,挺劲潇洒。

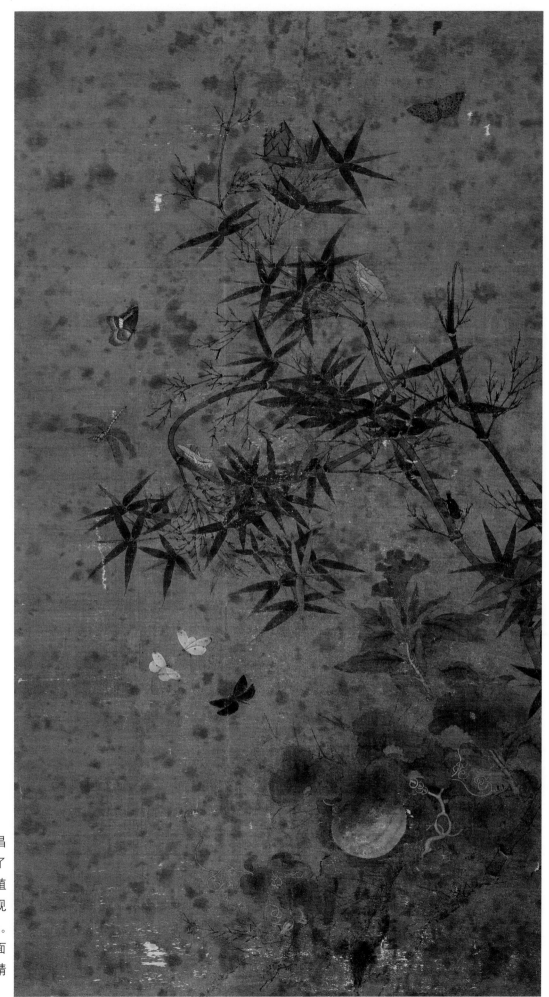

《竹虫图》［宋］ 赵昌

画面自下而上描绘了香瓜、鸡冠花、毛竹等植物，全画线描劲道，体现了不同植物与昆虫的质感。设色古雅、沉稳，在画面中描绘了蚂蚱、蝴蝶、蜻蜓等活灵活现的昆虫。

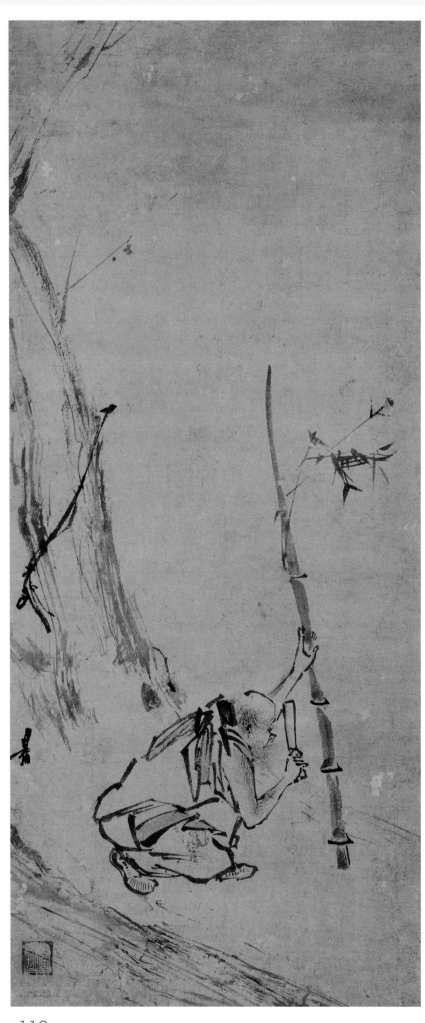

《六祖斫竹图》 [宋] 梁楷

　　画面中，六祖慧能姿态自然，手持斧头，正专注地斫竹。他的眼神坚定而深邃，仿佛在向观众传递着一种超脱世俗的境界。周围的竹林青翠欲滴，与六祖的衣袍形成鲜明的对比，凸显画面的层次感和立体感。

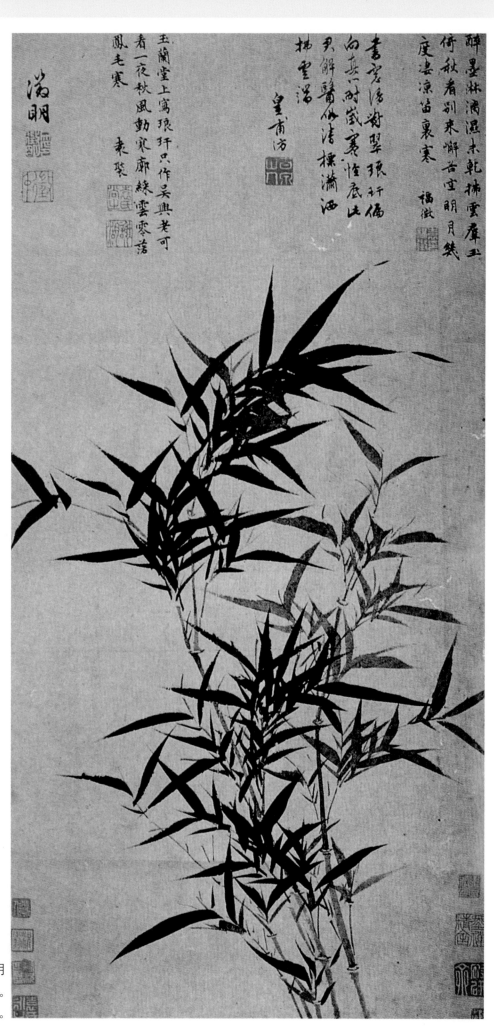

醉墨淋漓濕未乾拂雲屢玉
倚秋看別來嫻苦堂明月幾
度凄涼笛裹寒 徵徵

書窗清謝翠琅玕偏
向岳下耐歲寒性底此
只解瞒膅做清標滿洒
揚墨漬 皇甫汸

玉蘭堂上寫琅玕只作吳興老可
看一夜秋風動寥廓絲雲零落
鳳毛寒 秉袈

滿明

《墨竹图轴》［明］ 文徵明
玉兰堂上写琅玕，只作吴兴老可看。
一夜秋风动寥廓，彩云零落凤毛寒。

119

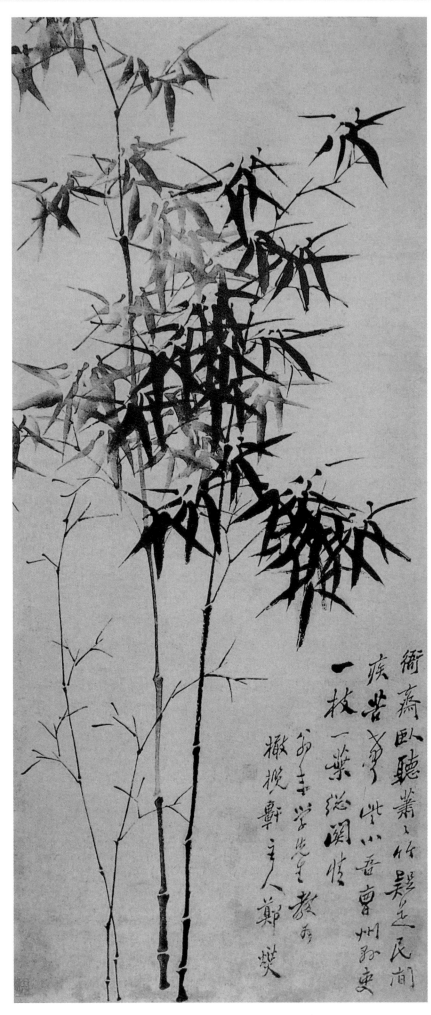

《衙斋听竹》 [清] 郑板桥
衙斋卧听萧萧竹，疑是民间疾苦声。
些小吾曹州县吏，一枝一叶总关情。

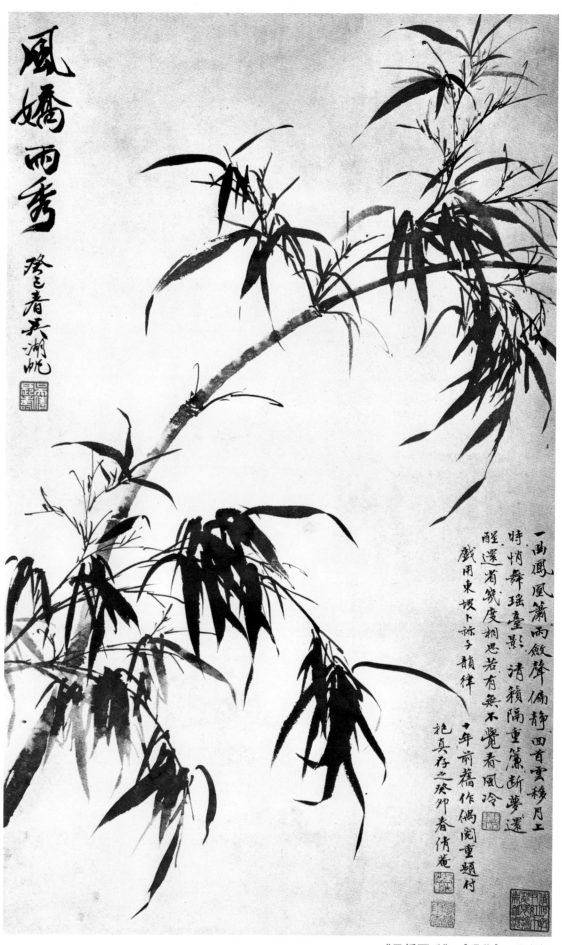

風嬌雨秀

琢宦岩吳湖帆

一闋鳳凰簫兩闋聲偏靜回首雲移月上
時悄舞瑤臺影清籟隔重簾斷夢還
醒還省筯度相思若有無不覺春風泠
戲用東坡下柘子韻律
一年前舊作偶閱重題付
妮真存之癸卯春倩盦

《风娇雨秀》 [现代] 吴湖帆
一曲凤凰箫，雨敛声偏静。回首云移月上时，悄舞瑶台影。
清籁隔重帘，断梦醒还省。几度相思若有无，不觉春风冷。

121

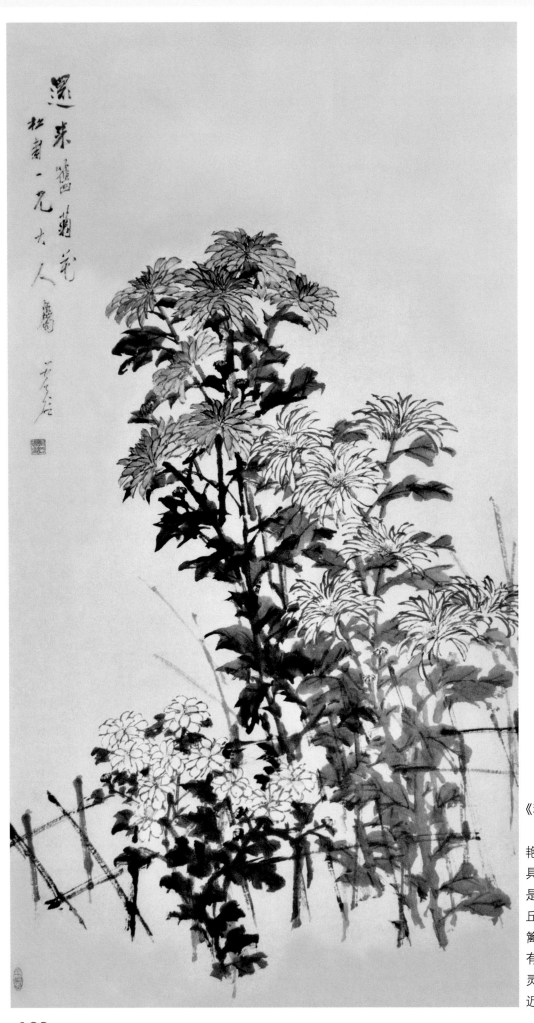

《秋菊》[清] 虚谷

　　秋菊于矮篱前绽放争艳，画家在章法布势上别具匠心。与菊花相佐的不是人们常用的块面状的土丘、山石，而是线条形的篱笆。篱笆的线条断续而有节奏感，增强了画面的灵透性，也使得画作更贴近生活，富有园林情调。

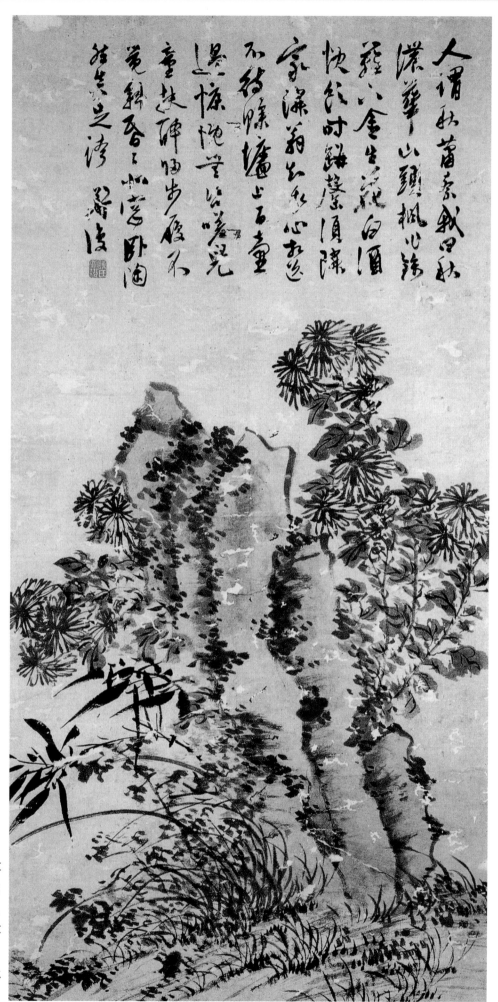

《菊石兰竹图》 [明] 陈淳

人谓秋萧索，我曰秋浓华。山头枫作锦，篱下金生花。白酒快饮时，瓶罄须邻家。邻翁知我心，相送不待赊。炉上百壶过，慷慨无咨嗟。儿童扶醉归，步履不觉斜。昏昏北窗卧，陶然真足夸。

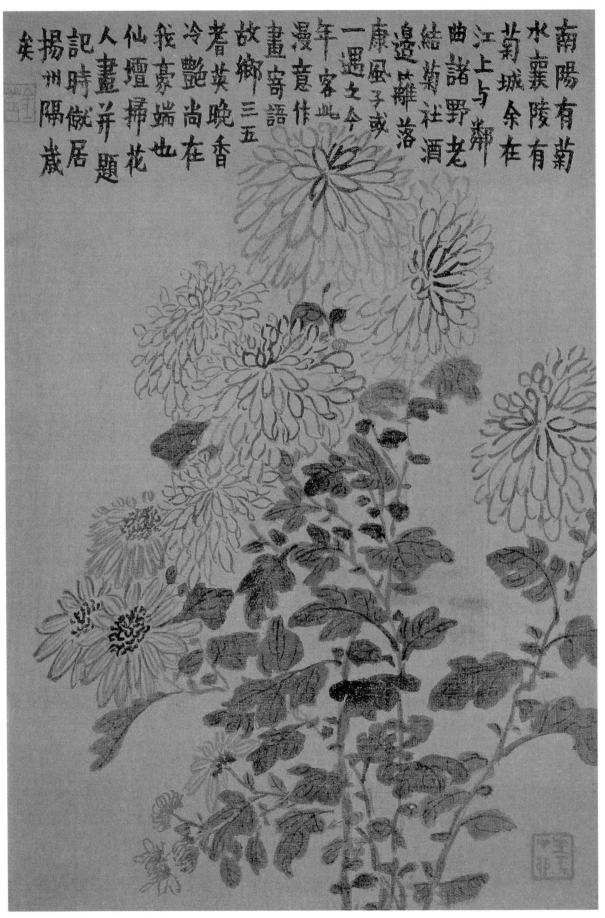

南陽有菊水襄陵有菊城余在江上與鄰曲諸野老結菊社邊籬落康風子或一遇之今年客此漫意畫寄語故鄉三五耆英冷艷尚在我豪端也仙壇掃花人畫并題記時傲居揚州隔歲矣

《杂花十二开》之菊花　[清]　金农

南阳有菊水，襄陵有菊城。余在江上与邻曲诸野老结菊花社，酒边篱落，康风子或一遇之。今年客此，漫意作画，寄语故乡。三五耆英，晚香冷艳，尚在我豪（毫）端也。仙坛扫花人画并题记，时傲居扬州隔岁矣。

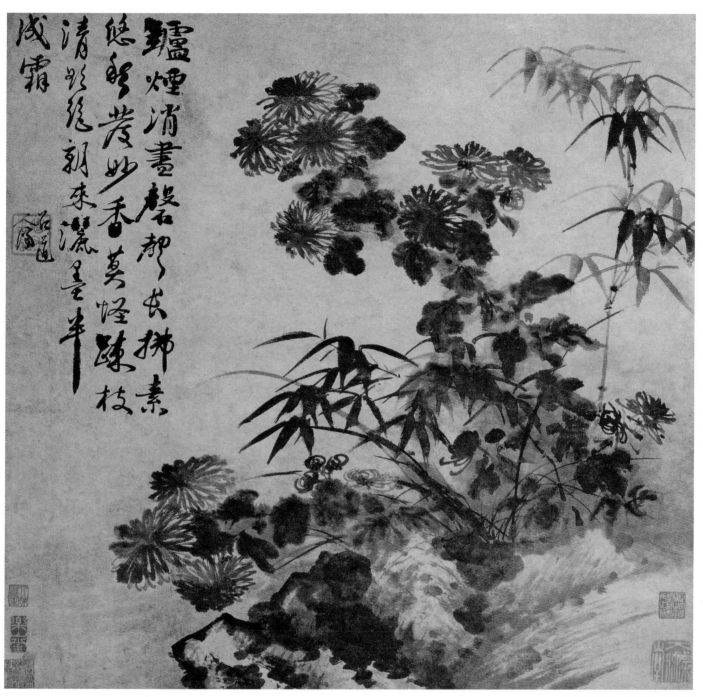

《竹菊图》 [清] 石涛

　　此画中的菊、竹、湖石画得淋漓挥洒、纵横豪宕，绝无霸悍之气，似乎信手拈来，一挥而就，且无一笔不合画理和法度，达到了天才和功力的统一，是一幅笔墨意境均出神入化的佳作。

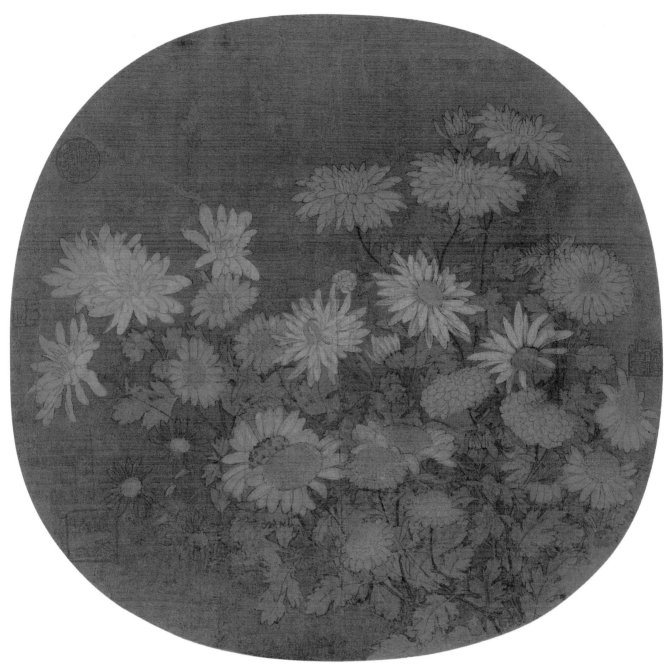

《丛菊图》［宋］ 佚名

　　图绘秋菊一丛，红白相间，繁枝茂叶，生机勃发，不见肃杀秋意。花之欲开、盛开、将残，叶之翻卷及明暗向背，刻画得恰到好处。

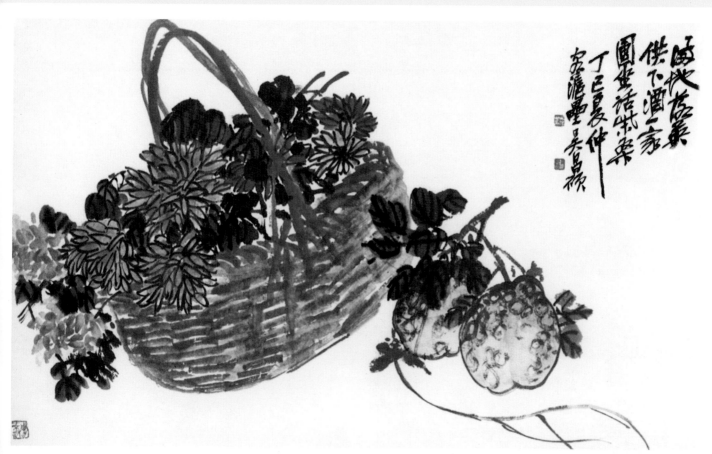

《花卉册页》 [清]　吴昌硕
满地落英供下酒，一家围坐话柴桑。

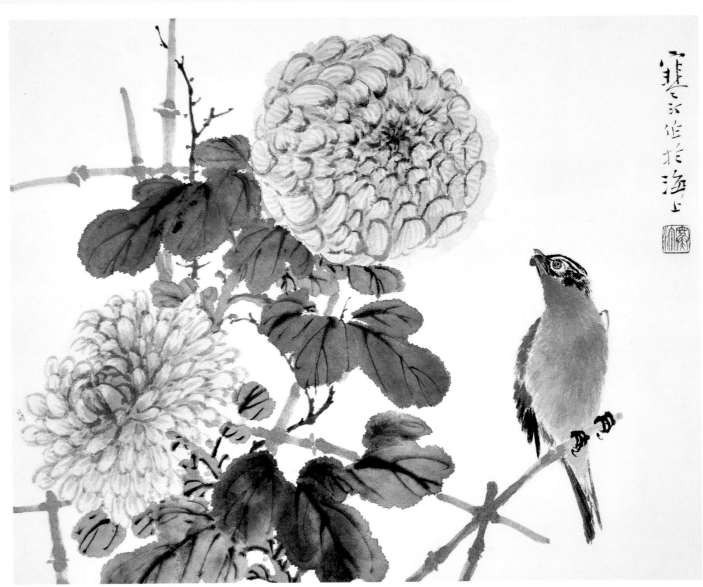

《白眉金肚子菊花》 [现代] 江寒汀

　　画面中有硕大的两朵菊花，疏落的竹竿左上右下地斜倾，
偏右处有白眉金肚子鸟喙含红果仰望，画面显得生动有趣。